设计力

U0275067

设计力

茶山 / 著

清华大学出版社
北京

内 容 简 介

本书以设计师职业生涯中最重要的5个阶段作为主要脉络,包括专业深造、职场选择、职场竞争、职场转型以及自我价值实现等。本书以"设计力"为中心,总结和提炼了8个核心设计力矩阵,包括准备力、目标力、交付力、驱动力、领导力、学习力、认知力和成长力等。

本书适合互联网行业及各个行业的交互设计师、体验设计师、创意设计师、服务设计师等,包括设计专家、设计管理者及产品经理等,也适合设计专业的在校生、老师、教授、学者,以及对交互、体验、服务、商业等感兴趣的广大设计爱好人士。

图书在版编目(CIP)数据

设计力 / 茶山著. —北京:清华大学出版社,2024.5

ISBN 978-7-302-65878-8

Ⅰ. ①设… Ⅱ. ①茶… Ⅲ. ①艺术－设计 Ⅳ. ①J06

中国国家版本馆CIP数据核字(2024)第064906号

责任编辑:张 敏
封面设计:邢江帆 郭二鹏
责任校对:徐俊伟
责任印制:宋 林

出版发行:清华大学出版社
　　　　　网　　　　　址:https://www.tup.com.cn, https://www.wqxuetang.com
　　　　　地　　　　　址:北京清华大学学研大厦A座　　　邮　　编:100084
　　　　　社　总　机:010-83470000　　　　　　　　　　邮　　购:010-62786544
　　　　　投稿与读者服务:010-62776969,c-service@tup.tsinghua.edu.cn
　　　　　质　量　反　馈:010-62772015,zhiliang@tup.tsinghua.edu.cn
　　　　　课　件　下　载:https://www.tup.com.cn,010-83470236
印 装 者:三河市人民印务有限公司
经　　销:全国新华书店
开　　本:170mm×240mm　　　印　张:11.75　　　字　数:178千字
版　　次:2024年6月第1版　　　印　次:2024年6月第1次印刷
定　　价:88.00元

产品编号:105695-01

我有幸读过茶山老师的两本著作，共同点是细小处见思考，一篇篇清新又有内涵的小文，既能读到生活和工作的情趣，又饱含科技和设计的魅力，如同好友娓娓道来，满满的如坐春风之感。这本《设计力》更是展示了他对 AI 时代的思考。可以预见，AI 将对设计产生巨大的冲击。如何在 AI 洪流中构建竞争力，打造"设计力"，通过本书可以窥见未来一角！

——前阿里巴巴犀牛智造创始人，优衣库全球供应链总裁，天使投资人　伍学刚

在我看来，《设计力》一书内容将是广大设计从业者的必备良术。茶山以其独到的观点和丰富的实践经验，向我们展示了设计不仅仅是美的呈现，更是深层次的思维和战略实践。本书围绕"设计力"的核心概念，从准备力、目标力，到交付力、驱动力，再到领导力、学习力、认知力、成长力八个维度全面展开，深入剖析了设计师应如何在不断变化的行业中，提升自我，定义价值，实现自我超越的同时也成就他人。书中的每一个案例都是经验的精华，每一段理论都启发深思。更有意思的是，茶山采用与 AI 合著的方式撰写，在这个对人工智能既期待又恐慌的时代，我相信会给大家带来启迪。相信《设计力》这本书能帮助你在设计的道路上，遇见更优秀的自己。

——益普索用户体验研究院院长　UXPA 中国主席　钟承东

非常推荐大家可以看下茶山的新作《设计力》这本书，本书与茶山过往的服务设计著书有着很大的差别。他深入浅出地分享了源自十几年设计从业经验的启发、心得和体会，将之提炼和总结，并将它们分为准备力、目标力、交付力、驱动力、领导力、学习力、认知力、成长力几大板块，将一位设计师需要具备的设计力能力清晰地拆解并呈现给大家；对于设计师或者设计管理者来说，当你面对职业生涯中的关键挑战和机遇时，面对越来越多竞争或者不确定的设计职业发展方向时，或许能够从茶山的经历和思考中找到答案。

茶山是我见过国内为数不多的在设计学术能力和设计业务能力都非常出色且有建树的人，相信《设计力》这本书会帮助你更加坚定地走在设计之路上！非常喜欢他的这句话"设计力，决定了设计师能走多远。"期待本书大卖，让更多设计师了解设计力！

——阿里巴巴国际设计总监

阿里巴巴设计委员会　常务理事　媒体负责人

浙江工商大学硕士生实务导师

中国美术学院创新设计学院　客座讲师

浙江大学国际设计研究院　客座讲师

2018 中国服务设计业十大杰出青年

UXPA 中国理事

陈晓华（鹤真）

茶山，一位工业界中的书生。他的背景正适合出版这样一本给设计新人提供建设性意见的书。对于设计师来说，实践才能出真知。在学校中被灌输的理论，如何在工业场域里有所应用，这是许多新人设计师面对的问题。在近十年工业设计面临的技术革命中，接受了新型职业教育的设计新人进入职场后若干年间需要深入思考的，是设计师个人技能与职业发展方向的抉择。未来的设计是 AI 辅助的设计，在将一大部分设计工作交给自动化的过程中，我们的"传播者"的角色将更加定义我们的职业形态。我们需要一些社会科学的视野来辅助我们达成使命，不管是在有效、清晰传达视觉信息，还是在正向的、促进性的团队合作方面，我

们都需要学习和借鉴。我相信这本来自在业界深耕多年的设计学博士的书，会是一本对青年设计师很有借鉴性的书。

——阿里云设计总监　路平

茶山博士是行知的代表，具有深厚的学术背景，但是也在行动的第一线，是学以致用的典范。他的书对连接设计的知识和行动，过去和未来很有启发意义。

——同济大学教授、博士生导师、

设计人工智能实验室主任、特赞科技创始人&CEO　范凌

茶山博士，宛如一位内力深厚的武林高手，行走在字节跳动与阿里巴巴等互联网大厂的设计江湖。他以精炼、直观的表述，将所见所闻、所思所想呈现于书中，帮助读者深入了解设计师在不同行业中的审美与实战。书中所载理论与实践相得益彰，生动阐述了设计师的职业规划与发展路径，宛如一本武林秘籍，为年轻设计师提供了丰富的实战案例与宝贵的成长指南。此书极具阅读价值，值得一读再读。

——百度智能座舱业务总经理　虞程

2013 年的一次设计之旅，我与茶山相识于韩国首尔，那年正值他博士毕业，交流间被其新颖的设计理念和投身祖国发光发热的决心感染，便邀请其加入美的集团，搭建首个体验设计组织与体系，期间茶山经常会给设计师们带来新的视角与观点，寓教于乐，教学相长。茶山又有新作发表，作为一名有工业设计背景又有多年企业设计管理、企划经营管理和开发管理经验的践行者，我从中收获良多，特别是文中深刻剖析了设计师职业生涯的 5 个阶段，以及以"设计力"为中心的 8 个能力矩阵，相信对有志于提升设计能力和职场竞争力的设计师有很好的参考意义，相信《设计力》一定会给你的人生一次不经意的"顿悟"，也许这就是你"开挂"人生的开始。

——美的洗衣机前工业设计部部长　张海龙

在经济和 AI 两大外力影响下，设计师的价值和定位面临巨大变革。茶山老师以他十多年商业和专业实践总结了他的思想智慧和最佳经验，帮助设计朋友们看清未来，成就更好的自己。

——唐硕体验咨询创始人 &CEO

中国用户体验专业组织 UXPA 联合创始人 & 名誉主席　黄峰

《设计力》深入探讨了设计与商业结合的力量。茶山结合 10 余年职业生涯的实战经验和真实案例，全面剖析了设计师面临的挑战和机遇，并提供了建立专业壁垒和提升竞争力的策略。此书是职场设计师在 AI 时代保持核心竞争力，发掘潜力并实现自我价值的必读之作。

——桥中创始人、全球服务设计联盟（SDN）上海主席　黄蔚

我和茶山老师结缘于八年前的一次服务设计论坛。多年来茶山老师对于服务设计的深刻洞见和日常积累，鼓舞着我在服务设计领域的不断探索和实践。在 AI 时代，设计师需要具备什么样的能力，建立专业壁垒？本书给出了清晰的指南。本书有两个亮点，一是总结和提炼出了 8 个核心设计力矩阵，二是这是一本和 AI 共同完成的作品。无论是对于设计专业的在校生、老师及学者，还是各行业的交互设计师、创意设计师、服务设计师等，这都是一本必读"宝典"。

——《突破创新窘境》作者　high 创商业创新咨询创始人

多家世界 500 强服务设计顾问　李欣宇

由于茶山在设计领域的学术和实践背景，当我看到《设计力》书稿时的第一反应是：这是一本谈设计思维的书。但看完这本书以后，才发现这是一本谈思维和成长的书，描述了包括设计力在内的八种能力，让人耳目一新。不仅产品需要设计，人生也需要设计。这是一本帮助每个人发掘潜力并实现自我价值的书，值得一读。

——智慧云创始合伙人、《一本书读懂数字化转型》作者　陈雪频

当今我们身处用户体验领域大变革的新时代，很多事情看似清晰却又似乎模糊，而须要肯定的是中国商业化体验价值需要我们这代人的积极拼搏与影响；在这其中，茶山作为中国设计业的杰出代表，以自身实践感悟为我们明确了何为优秀设计师，以及如何成为优秀设计师的路径，定会对你的职业定位与发展提供宝贵的帮助。而我更希望的是，在阅读本书之后，你能够在实际工作中产生新的变化，哪怕只有一点点，但你会为之庆幸，现在自己与过去的自己，变得不一样了！

——3Xone 用户体验领域私享社群发起人

（OPPO 原互联网体验管理负责人）　万九

茶山先生这本书从几个发力的方向，既描述了当前设计师的困境，也给出了针对这种困境的解决方法。的确，我们在职场中的很多新人，会因为刚从校园走出，而一时找不到方向。而这本书的出现正好可以作为他们的成长手册。从哪里提升、为什么提升，以及提升后的结果，茶山先生都用自己多年的工作经验和总结，写得清清楚楚。

——集创堂 CEO

慈思远（纯色）

其实看完茶山的这本书之后，让我非常有触动的点在于，设计师在当下和未来最关键的能力，真的不是画草图和设计本身的能力，而是在设计之外的软技能，这些软技能来自于作者多年在职场的真实经历和经验，无论对于刚大学毕业或是在职场打拼很多年的人来说都非常的重要，乃至于说，我认为这些是普通人和高手最大的区别。茶山老师是你身边可以直接借鉴学习的宝藏作者，相信这本书也是能让你在设计领域崭露头角的秘密钥匙。

———视觉思维布道者，行业头部 IP，画声音的人　毛泡泡

设计思维是一种在不同的复杂情景里，合理定位价值锚点，因势利导，寻找合理解决方案的综合素质和能力。茶山博士的《设计力》为设计师培养和塑造

设计思维"准备力、目标力、交付力、驱动力、领导力、学习力、认知力和成长力"提供了系统的思路和路径；同时，茶山自身的成长经历也是这些能力的最好体现。这些能力在不同个体、不同行业、不同的职业阶段都有不同的表现，需要每一个设计师在成长过程中不断反思、总结和提升自身的综合素质和能力，成为被需要和被尊重的设计师。

——XXY Innovation 创始人、同济大学长聘特聘教授　辛向阳

茶山，一位拥有学者头脑的设计师，更是设计实践前沿的不懈探索者。他不仅持续创新实践，更时刻反思、即时总结。多年如一日的磨练和探索，为茶山塑造了一种无与伦比的设计力量。在本书中，茶山将多年积累的设计智慧和经验凝聚成墨，我们不仅能从中窥见他丰富的实践案例，还能深入他独到而睿智的思考。书中的每一句话、每一张图，都显露出茶山对于设计的深刻理解，和对这个时代设计需求的精准把握。

通过茶山的视角，我们得以体验这个时代所需的设计力，感受到设计不仅仅是形式上的创新，更是思想深处的革新。这本书不仅是茶山多年来设计实践的集大成者，更是一部引导我们深思设计与时代关系的重要著作。

——浙江大学国际设计研究院院长　孙凌云

茶山博士的力作《设计力》，积多年交互设计、体验设计和服务设计的丰富案例和经验，以一个激流勇进的实践者和探索者的角色，展现了一个走出象牙塔的博士研究生，如何在中国互联网产业的浪潮中，从职场小白成为大厂部门设计专家的心路历程。他以精彩详实的案例和历经磨练的真诚体会展开了一幅值得书写的人生画卷：在实践中认识自己的能力，不断保持学习和精进，不断成长！他在本书中分享的方法、经验、心得和感悟，都将会对打拼在网络浪潮的设计师和数字产业的设计创新者们产生重要的影响。我相信这将是近年来最有特色的一本好书！

——清华大学美术学院　蔡军

做事儿和做自己

我在 2013 年博士毕业后，放弃了进入高校任职的机会，毅然选择了进入企业，原因很简单——想投身到产业一线。我认为设计是一门应用学科，且设计和商业的结合可以最大限度地发挥设计的价值。于是，我在过去十几年的职业生涯当中，一直奋斗在互联网一线。2014 年，我入职阿里巴巴，在 7 年多的时间里，经历了史上最大的 IPO，驱动新零售、新制造从 0 到 1，伴随淘天集团从高速发展期走到成熟期。2021 年，我加入了字节跳动，经历了抖音、TikTok 的短视频、直播和内容电商的崛起，从 0 到 1 构建了抖音及 TikTok 全球物流 & 供应链的平台体验，以及即时零售本地配送服务设计系统。在过往这十几年的数字化商业环境中，我有幸沉淀和积累了大量线上线下、软硬件、全链路、多触点、多角色等服务和体验设计的实战经验。

与此同时，我有一个坚持了十几年的习惯，就是写"设计日记"，从几百字的设计微日记，到上千字的设计随笔，再到几十万字的图书，这让我在商业实践的同时，有机会将心得、经验进行总结和提炼。这个习惯，直到今天一直陪伴着我，只要有时间，我便会习惯性地写几段文字，包括商业的分析、用户的洞察、专业的思考，以及生活的感悟等。出版的《服务设计微日记》成为服务设计领域

的第一本通俗易懂的专业图书，获得了业界前辈、朋友和小伙伴们的高度认可，对我而言是莫大的鼓励，也为现在出版《设计力》奠定了基础。

对我而言，商业实战和内容创作如同两条系在一起的绳索：商业实践是一条明线，做的是"事儿"；内容创作是一条暗线，做的是"自己"。商业实践的经验和心得是内容创作的依据和来源，自身创作过程中总结的思路和策略又能反哺商业。这两条绳索融合交错、彼此促进、相互成就，成为我职业生涯中的主旋律，推动和鞭策着我持续成长和突破。

为什么要写这本书

在字节跳动、阿里巴巴等大厂工作的十几年中，我遇到了很多年轻优秀的设计师，包括服务设计师、体验设计师、交互及视觉设计师、创意及品牌设计师、工业设计师、语音设计师、空间及建筑设计师等，他们在企业中都通过各自的专业体现着独特的价值，在他们身上能看到非常多元化和差异化的设计技能、方法、思维和认知。我特别希望能够把这些多元化的能力、想法和认知，结合我的所见所闻、所感所想，通过通俗易懂的方式，分享给更多的设计师，让更多人受益，这是我写《设计力》的目的之一。

虽然博士毕业，但我在职场中也是从头做起、从小事做起的，从一名职场小白，到一名大头兵，再到独当一面的设计专家，再到部门设计负责人，这一路走来的每个阶段，我都经历过数不清的压力和挑战。面对这些职场中的"现实"，我跟大多数设计师一样，有过困惑和迷茫，但庆幸的是，我知道只有让自己不断地保持学习和精进，才能不断成长，走出困境。我不断地向前辈学习，向同事学习，并不断地总结和反思。我逐渐发现，职场中设计师的成长是有路径可寻的，是可以少走弯路的。我非常希望能够将这些路径、方法、经验和心得分享给更多的设计师，让更多的设计师少走弯路，快速实现自己的职业目标和理想，这是我写《设计力》的另一个重要目的。

众所周知，AI 正在推动着一次全新的产业革命，AIGC 也表现出了惊艳强大

的创新能力。在 AIGC 的驱动下，以前需要几天才能完成的一个设计稿，如今只需几秒就能生成，而且无论从创意还是表现力，都堪比一个成熟的创意设计师，效率也是设计师无法比拟的。《设计力》中的 AIGC 插图，就是我在图书创作领域的一次尝试。起初，我想用真实的图片，但很快就发现，很多抽象内容是无法用具象图片来表达的，于是，我让 AI 去理解我的想法和逻辑，从而一起产出了大家在书中看到的这些精美插图。AIGC 在图标、插画、平面、空间和建筑等领域，以及语音、动画、影视等领域，都呈现出惊人的发展速度。在这样一个 AI 驱动的时代下，如何帮助设计师应对技术革新带来的冲击，如何帮助设计师建立趋势下的专业壁垒，打造未来竞争力，我会在本书中给出我的建议。

在给这本书起名字时，我从网上搜索过"设计力"，发现有几本书是以设计力为主题的。起初我还在想是否需要取个有差异化的书名，然而当我发现那些关于设计力书籍的作者几乎都是日本人时，我内心是震惊、感慨和遗憾的。我非常坚信，中国的设计不亚于任何一个国家，不亚于任何一种文化，于是，我毅然决定给这本书起名为"设计力"。虽然，设计力是一个无国界的主题，但我却有一种执念，我们中国的设计师在搜索"设计力"关键词时，也应该看到我们中国人自己写的东西。《设计力》也映射了我个人的一种家国情怀吧。

我坚信，设计师能够创造美好的生活，如果自己的经验和心得有幸能够帮助和启发更多的设计师，一起去创造美好的生活，那将是多么酷的一件事情，也是多么有意义的一件事情，这是我写《设计力》的一个初心。

本书特色

首先，这本书不是偏理论和概念的"教科书"，也不是只讲流程和方法的"工具书"，而是基于经验和启发、心得和体会的一本"关于设计师成长"的书。其次，虽然本书中穿插了大量真实的商业案例，但这些案例不仅讲述案例本身，还借助案例帮助设计师理解商业和设计力背后的逻辑，因为案例会过时，但案例背后的底层逻辑是不变的。最后，这本书的核心脉络贯穿了一个设计师成长的全

生命周期，我结合个人经历，对设计师成长的每个阶段都给出了中肯的建议，让不同阶段的设计师都可以在书中找到属于自己的启发和感悟。

《设计力》是我和 AI 共同完成的一部作品。书中的每一张插图，都是我和 AI 一起，经过无数次的对话、互动、喂养和学习共同完成的。这些插画，没有追求网络上常见的酷炫、华丽的 AI 风格，而是结合我个人的设计观和价值观，通过简单、朴实、比喻等方式，对内容的精髓进行的深度映射。虽然 AI 基于文章内容的特性匹配生成了十几种不同风格的插画，但整体看上去自成一体，能给读者带来一种全新的视觉感受。不仅如此，基于读者经历和认知差异，即使对同一张插图，不同的人看了也会有不同的感受和启发，这也是我和 AI 在共同创作过程中希望达成的一种"重内容而非视觉"的效果。

在构思《设计力》时，我建立了一个内容创作的原则，那就是"常看常新"。我希望这本书的内容即使在 10 年之后再次阅读，依然是不过时的，依然是充满价值的。因此，书中所有的内容，无论是案例、经历、心得还是观点等，都不会刻意追求当下热点或话题，而是始终坚持贴近真实、洞见本质、回归初心。我相信，《设计力》这本书在任何时候都能够为我们带来不一样的启发。

本书主要内容

《设计力》以设计师职业生涯中最重要的 5 个阶段作为主要脉络，包括专业深造、职场选择、职场竞争、职场转型，以及自我价值实现等。本书以"设计力"为中心，总结和提炼了 8 个核心设计力矩阵，包括准备力、目标力、交付力、驱动力、领导力、学习力、认知力和成长力等。《设计力》不仅能够帮助设计师提升设计力和职场竞争力，更能够启发设计师发掘潜力、实现自我价值。

（1）准备力。本章为即将步入职场的准毕业生讲述如何选择专业和研究方向，如何提前打好设计基础，为步入职场做好充分的准备；同时，也为职业再选择的设计师提供了择业的宝贵建议。

（2）目标力。本章讲述的是设计师进入职场后，如何基于商业和业务目标，

推导出设计的目标并拆解为设计策略，并最终拿到设计结果。

（3）交付力。本章主要讲述职场设计师如何提升设计产出的成熟度，凸显设计价值的同时，塑造差异化专业壁垒，从而提升个人影响力和职场竞争力。

（4）驱动力。本章将为大家呈现"驱动型"设计师的特征，以及他们是如何通过设计探索和驱动，产生增量设计价值，从而驱动业务和商业，并同时成就自己的。

（5）领导力。本章重点描述了转型设计管理者的路径和方法，帮助设计师从设计执行转型到设计管理，以及转型后的角色职责等，帮助设计师拓宽和延展职业边界。

（6）学习力。本章主要讲述设计师如何通过有理有据的工具、方法和路径，不断精进自身的设计内功和修养，从而持续提升设计力和未来职场竞争力。

（7）认知力。本章将帮助设计师拓展思考方式和边界，提升设计和职场认知，引导和帮助设计师走出迷茫和焦虑，并发现和实现自我价值。

（8）成长力。本章结合我个人留学和工作的真实经历，提炼和总结了可复用的成长路径，帮助设计师洞察和发掘自身潜力，找到属于自己的领域，并遇到更好的自己。

如果你是一名在校生，正准备选择职场，可以重点阅读"准备力"和"交付力"等；如果你是一名职场新人，希望快速成长和晋升，可以重点阅读"目标力"和"交付力"等；如果你是一名设计专家，希望进一步精进和提升影响力，可以重点阅读"交付力"和"驱动力"等；如果你希望成为一名设计管理者，可以重点阅读"驱动力"和"领导力"等；如果你正在面临职场困惑和职业危机，可以重点阅读"学习力"和"认知力"等；如果你希望重新规划自己的职业或职场转型，可以参考"准备力"和"认知力"等；如果你想提升设计内功，塑造差异化竞争力，可以关注"学习力""认知力"和"成长力"等；如果你想探索和挖掘自身潜力，找到自身的价值定位，可以参考"成长力"等。

要感谢的人

《设计力》的创作，离不开很多人的帮助。首先，感谢我的妻子和母亲。看过《服务设计微日记》的朋友都知道，我的妻子是韩国人，远嫁到中国，在异国他乡，她克服着种种文化差异、语言等带来的不便，无时无刻地精心经营着全家人的生活，并作为贤内助，让我没有后顾之忧地全力投入到工作和事业中。茶山这个化名，也是妻子帮我取的，无论从哪个角度而言，没有妻子，就一定不会有茶山。同时，要特别感谢我的母亲，母亲是我当初第一篇设计微日记的读者和听众，直到现在，70多岁的她都会读我写的每一篇文章，我知道，这都是母亲给我的鼓励。其次，特别感谢在我职业生涯的每个阶段，信任和帮助过我的所有良师益友。我也曾有过低谷、有过迷茫，我坚信没有你们的鼓励，我就不可能快速成长。再次，特别感谢曾经和现在一起并肩奋斗的团队小伙伴们，没有你们，我就不可能每天如此开心并充满期待地工作。在每次设计互动过程中，我都从你们身上学习到了很多。最后，非常感谢在行业中相互支持和鼓励的朋友们，没有你们，我就不会如此热爱这个行业。在此，虽然不能一一写下感谢人的名字，但我想说，遇见你们，是我一生的幸运。

有一次，在我和AI创作插图时，8岁的女儿Liya跑到我身边，她靠在我身上，一边好奇地盯着我的电脑，一边跟我说，"我也想帮你做一张图"。女儿在获得我的同意后，用一个手指头在键盘上轻轻地、一个字母一个字母地敲下了一行神秘的"咒语"。不一会儿，一张神奇的图片出现在了屏幕上，那是女儿和AI共同完成的第一张作品，那么可爱、漂亮，那么温柔、甜蜜，那么欣慰、感动。作为纪念，我把那张图放在了本书的最后一页，希望女儿在成长的过程中，无论遇到任何困难，当她看到那张图时，都会想起"家"是她最温暖的港湾、最坚实的后盾。女儿，谢谢你来到我的生命中，谢谢你健康快乐地成长，爸爸永远爱你。

<div align="right">

茶山

上海

</div>

写在前面

01
准备力
机会总是留给有准备的人

02
目标力
设计目标决定设计价值

03

交付力

设计师的核心竞争力

04

驱动力

设计师最宝贵的特质

05

领导力

做人做事的"术与道"

01

准备力：机会总是留给有准备的人

伴随着互联网和数字产业的发展，大量的设计师选择进入互联网行业或科技领域。设计师进入互联网大厂，不仅能够了解到最前沿的科技与商业，也能接触到优秀的设计；不仅能获得数字设计的经验，也能积累未来数字产业的行业竞争力。不仅如此，互联网大厂也给设计师提供了相较其他行业更加丰厚的薪资和报酬。因此，进入互联网大厂，近几年成为很多设计师首选的职业方向。然而，伴随着互联网及数字产业的发展，竞争越来越激烈，进入大厂的门槛也越来越高，想进入大厂的设计师们也开始"卷"了起来，如何能提前做好准备，如何能有效准备，成为设计师们最关心的内容。

在本章中，将会为大家重点介绍设计师应该如何提前做好"准备"，包括作品、面试、职场选择和职业规划等。无论你是在校生，还是初入职场的年轻设计师，或是面临职业再选择的设计专家，希望"准备力"能够给大家带来一些积极的启发。

设计师必须"高学历"吗

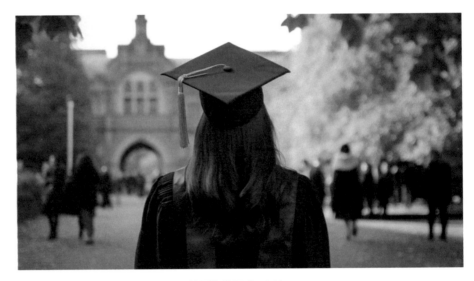

终于毕业了（AIGC）

在职场中的设计师，大多数是本科生，还有为数不多的硕士，但博士及以上基本上就没有了，当年阿里巴巴淘天集团的整个大设计团队中，只有我一个人是博士，我也想过这个问题，对于设计师而言，高学历重要吗？

先说说设计师目前选择读研常见的几种情况：有的人临近毕业，发现找不到非常合适的工作，于是就继续读研，至少感觉有个阶段性的目标；有的人对自己本科的专业不是很满意，希望通过读研实现专业上的转型；也有的人目标明确，就是希望进高校或研究所等，持续深造是必经之路，这样的同学就会选择硕博连读；当然还有一部分人，明确想出国读研，既能拿到海外学位，又能丰富阅历，可谓一举两得。以上这些情况，是设计师选择读研的几个基本路径。

然而，设计师真的有必要读硕士，甚至读博吗？作为一个过来人，给大家一些信息输入，希望对你的选择有所启发。

首先，研可精读，博需三思。国内普遍的本科设计教育，从专业深度上而言，我认为更偏向于"基础设计教育"，虽然细分专业有视觉传达、工业设计、交互设计或服务设计等，但课程的设置或教学的内容往往侧重于设计基础、概论或课题调研等，本科课程既不会关注于企业所需的技能实操教学，也缺少真实项目深度的实践或落地应用，因此，很多追求专业深度和广度的同学会选择继续攻读研究生。就硕士方向而言，如果将来你希望进入企业，更建议读"专硕，即专业硕士"，如果你对体系化的理论更感兴趣或希望将来读博，"学硕，即学术硕士"可能更合适。当然也因人而异，不少读了专硕的人，实操能力也不见得多么出众，读了学硕甚至博士的人，因为保持着大量项目经验，实操能力也非常出色。

然而，关于博士，除非你非常明确"自身特质和就业方向"，否则建议三思而后行。我身边有不少活生生的例子，有的人冒然读了博士，因为自身特质缺少体系、沉淀，读的过程就会非常痛苦，过了很多年也很难毕业；有的人读博士读伤了，不想再去高校继续做学问，但进企业又缺少实践能力，最终因为犹豫和徘徊，错过了进入职场的最佳时机；还有的人博士毕业后，没有做好进一步职业规划，便先找机会读了个博士后，博士后出站后，幸运的可以继续在同一个研究领域深造，不太幸运的，则会在产业界和学术界进退两难。坦白地说，对于设计这个"应用学科"，比起一直做研究，设计实践会不会更有趣呢，何况研究也离不开实践，越是深入的研究，就越离不开大量实践作为依据，这也是我选择在企业的一个重要原因。

其次，学业和实践。无论你选择读哪种类型的研究生，无论是在国内还是海外读，我的建议是，除了上课修学分的第一曲线，应该为自己创造第二个成长曲线，即"项目实践"。所谓项目实践，不仅仅是项目的调研，更包括真实商业的理解、真实市场的分析、真实用户的洞察、真实成本的核算、真实产品的构建、真实原型的设计、真实用户的反馈，以及真实数据的收集等。之所以强调"真实"，是因为如果项目只是一个概念项目或一个课题研究，往往很难建立起商业的逻辑和认知。因此，除了"设计基础和设计素养"，我非常建议跟前辈或跨专业的同学

一起，做一些真实的项目，如果能争取到去企业实习的机会就更好了，这些实践可能跟"学分"没有直接关系，但却跟你的未来竞争力有直接关系。从这个角度而言，读研期间，同时把握好"学业和实践"两条成长曲线，对设计师的成长是不无裨益的。

再次，行则精行，精诚所至。看到很多小伙伴，读研以后羡慕在大厂工作的，大厂"卷"不动的羡慕还有书读的，我特别理解那种"围墙"的心理。当年我也是如此，看到同窗去了政府和研究院，自己还在学新的画图软件，看到同龄人买房买车，自己还在考虑着发了年终奖去缴房租，看到早毕业的前辈已经在外企做到了部门主管，自己还在企业做着大头兵，这些就是现实，而且大部分是我们不能控制的。然而，很多人却忽略了每个人的成长路径和节奏都是不同的，每个人都有属于自己的成长罗盘，我们唯一能控制的便是自己的选择，以及选择后我们为之付出的努力。这个世界是那么的公平，无论我们身边有多少的"不可控的现实"，但只要我们能负责好自己的当下，就有机会翻盘，甚至扭转人生，这也是幸运的现实。现实，往往是残酷和幸运的结合体。

当然，如果你明确要进高校当老师，那就必须要读到博士甚至博士后，如果明确要进入企业，读到本科或硕士就差不多了，毕竟企业中更看重实践。选择的背后，是要看你打算成为一个什么样的设计师。

职场？读研？读博？无论选择的是什么，把每一步做到最好，任何选择的结果都不会太差，既然结果都不会太差，我们也就不用再纠结选择本身了。不难看出，比起选择，有没有勇气对自己的选择负起责任并全力以赴，才是选择本身对我们的考验吧。

从设计教育到设计实践

设计教育和设计实践（AIGC）

我跟很多高校还有着千丝万缕的"因缘"。这些年，在企业面试过不下几百名校招生，也有不少优秀的校招生进入到团队，其中不乏清华美院、中央美院、中国美院、江南大学、同济大学等国内知名院校，也包括卡耐基梅隆、米兰理工、英国皇家艺术学院等海外知名高校。不仅如此，承蒙学术界前辈、教授们对我的信任，定期总会邀请我作为一些服务设计大赛的评委，我也非常愿意利用业余时间来做这些事情，这让我感觉到，除了工作，自己对设计领域还有一点额外的贡献。就是因为这些原因，我虽然一直在企业，却非常了解当前设计高校的现状，对于设计教育，也多少会有自己的一些浅薄的想法。

　　高校和企业的社会分工不同，育人的目标本质上也是有差异的，这也就不难理解，高校的设计实践能力和企业对人才的落地执行能力之间，会存在不小的差异。高校在实践中会侧重项目前期的调研和分析，因为高校人才培养更侧重于思维方式，通过传授和应用工具和方法，可以有效地帮助学生提升设计的认知。然而，企业对人才落地执行的要求，侧重点并不在于调研、分析和推导，而在于"可落地的设计产物"，因为在成熟的企业中，市场的需求、商业模式、用户痛点、产品和运营策略等已经相对清晰了，或是已经有术业专攻的人在考虑战略和模式了，企业更需要具备高执行能力的人，把这些策略有效地落下去。

　　在校生在跟着老师学习扎实的设计基础和思维方式的同时，需要刻意锻炼项目的落地能力，这里的落地能力离不开设计师的"手活儿"。"手活儿"这个词听上去有点上不了大雅之堂，很多在校的学生也对画"界面"的手活儿有些误解，认为那只是一种画图的能力，并不能体现体验和服务等专业的价值。其实，在我刚回国的一段时间里也是这样理解的，然而，经过大量实践才能深刻体会，产品的界面设计不仅仅是看得见的那些交互，更是产品体验和服务形态的表达，如果没有那些所谓的"界面"，何谈用产品来解决客户的问题、创造商业价值呢？对于即将毕业的学生而言，可落地的"手活儿"的能力反而成为了你是否能有机会迈入大厂、走进产业实践的关键。

　　如果需要我给设计教育提一个建议，我可能会希望，在高校的设计教育中，可以更加激进地增加"项目实践"。这里的项目不仅仅是我们的调研课题，而是企业中真实的商业项目。其实，对于高校的学生而言，很难有机会接触到真实的商业项目，我也特别了解高校的教授们也为此做着非常多的努力，包括校企合作、项目共创、创新孵化等，然而，成熟的校企合作机制并不容易，特别是高校和互联网大厂之间的合作，原因有很多，互联网大厂项目节奏非常快，一个项目立项后，可能仅在短短几天内就会有版本上线，甚至一天内就会有迭代，这些项目很难与学校的节奏相匹配。不仅如此，企业的项目往往都包括商业机密，是不允许对外透露的，即使签订了保密协议也会存在风险。在校生因为缺少商业设计经验，在项目中大多会把精力投入在市场和用户的调研上，或是工具和方法的梳

理上，譬如用户旅程地图、利益相关者地图、商业画布等，然而，站在企业的视角，更看重的是商业设计方案的落地性，是结果而不是过程。以上这些，都是校企合作之间很难逾越的挑战。

面对这样的现状，有什么解法吗？答案是肯定的。譬如，大厂往往都有"公益时"，这个公益机制是鼓励员工每年都要拿出一定的时间来做公益，并在企业内部形成公益积分，大多数员工也都会自发地组织和参与。从这个角度而言，如果大厂的设计组织发起一种"互助设计公益"，让设计专家把实战经验分享给在校学生等，这种方式是否既能解决企业员工公益时，又能让在校师生接触到真实项目实践呢。当然，还有很多方法，譬如，高校开设项目实战课程，并根据学生的诉求，聘请企业设计专家来跟同学一起做项目等。我知道，有不少前瞻意识强的高校，已经在用类似的方式进行尝试了，包括设计竞赛、体验创新探索等，虽然可持续性的并不多，但依然反映出校企合作的巨大进步。希望企业和院校之间能探索和尝试出更多、更好、可持续的联动机制，为同学们提供更多设计实践的机会。

最后，我特别想给在校生一个建议，特别是毕业后希望进入企业或大厂工作的同学，"要尽量争取早日进入企业实习，大厂也好，小公司也好。真实项目实践对你们的成长和锻炼，远远要比你们想象的大得多"。我的团队里曾经有几个实习生，他们本科期间就有大厂实习经验，研究生期间更是有多份大厂经验，作品集中的项目基本都是真实落地项目，面试的时候也能表达出非常落地的想法和思路，在实习期间也能直接跟合作的上下游进行对话，因为之前的经验，让他们的起点远远高于其他校招生。我不知道他们获得实习机会的渠道，但我知道，即使这些渠道都公开和开放了，也不是所有人都能抓住的。机会，永远属于那些有准备的人。

教育，不仅仅在学校。实践，也不仅仅在企业。

设计师步入职场的时机

设计师毕业后的选择（AIGC）

对于大多数设计师而言，本科毕业后往往有两种选择，一种是直接进入职场；另一种是继续深造后再入职场，其实，这两种方式各有优势。

直接进入职场的优势。第一，早日进入职场，最直接的优势便是能够早日接触真实的商业项目，积累真实的项目经验，让设计的产出更加聚焦于商业或用户价值；第二，早日进入职场，能够早日了解到"职场规则和生存之道"，让自身的行为和思维可以更加职业化；第三，在职场中不仅仅是设计，也包括沟通、协同、驱动等，早入职场，能够尽快提升我们的多元化能力，解决更加复杂的问题；第四，根据我们的价值产出会获得相应的收入，随着能力的提升和价值的

增量，也意味着设计师会获得更加丰厚的回报。不难看出，早日进入职场，从经验、能力和收入等多个层面都具备一定的"先发"优势。

深造后再入职场的优势。这种方式的优势如下：第一，专业深度。读研的人往往有更加明确的研究方向，在某个细分设计领域中会有更多的积累和沉淀，特别是在设计思维和设计认知等层面，进入职场后对项目也会有更加深入的理解。第二，体系化。读研期间，会锻炼和培养体系化、结构化的设计能力，这种能力，在职场项目实践中，也会体现出巨大优势。第三，设计思维。读研期间，往往能接触到更专业的人，无形中能提升我们的设计认知，拉高我们的设计标准，从而提升我们的设计能力及职场竞争力。第四，也是非常现实的一点，硕士毕业生更受大企业的青睐，薪资的起点也往往会高于同届的本科生，如果能持续发挥能力和潜力，也可能会有更快的晋升机会。不难看出，深造后再入职场，看似比本科生"起步晚"，但放眼中长期职场生涯，则具备"厚积薄发"的优势。

还有一种情况是工作后又出去深造。我自己是读完本科后，工作了一年，又出国读的硕士和博士。结合自身的经验，我的建议是，如果产业环境非常好，你又获得了大厂的实习或正式 offer，就可以先工作几年，在工作中，随着自身能力和思维的成长，再判断是否深耕职场或是继续深造。在有工作经验的基础上再深造，深造的时候会更具备差异化的优势，在读研期间，也可以让自身成长的第二曲线发挥最大的价值。如果你的经济条件允许，外语也不错，留学深造也是一个不错的选择，在我们的成长过程中，除了专业层面，环境和思维的影响也是深远的，并且如今很多出海的大厂也需要国际化背景的设计师。在此，给已经选择了留学的设计师们附加个小提醒，除了提升国际视野，也不要放松了设计的"手活儿"，因为将来即使你获得了海外硕士学位，职场上依然会看你的作品集，特别是项目经验。

不难看出，为了做出正确的选择，需要同时关注"产业环境、就业机会、自身特质及个人条件"等因素。其实，每个人的发展路径和节奏都不同，把当下的事情做好，把小事做好，才是最大的智慧，如果做出了选择，无论对错，对选择负起责任，并付出不亚于任何人的努力，那么选择的"结果"往往便是好的，至少会是往好的方向发展。

设计师的"职场选择"

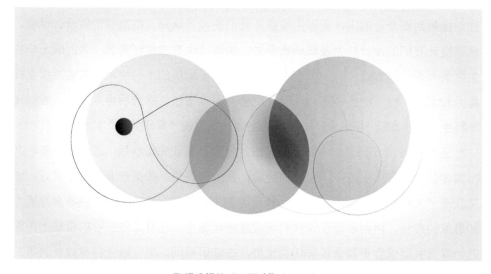

职场选择的"三环法"（AIGC）

有不少设计师问我一个问题：设计师应该如何选择职场？坦白说，这个话题我自认为没有资格去谈论，也不太适合深度解读。一个原因是，当时我自己的职业选择也没有做得很好。曾经，我在韩国公司工作过一段时间，但因为文化等多种原因未能持续，回国后也去过传统制造行业，后来才进入互联网行业做起了服务和体验设计，一路并没有那么顺利，反而有些幸运的年轻人，每次职业选择都能踩中时代的红利，不断蜕变，年纪轻轻就实现了财务自由。另一个原因是我也担心会给出不够客观的建议，影响到年轻的设计师做出更合适的选择，毕竟每个人的情况不同，发展轨迹和节奏也不同，而且职业选择也只是一个阶段性的过程，长远而言，也不存在绝对好或不好的选择。

"如何选择职场"这个话题，的确困扰着很多设计师，在此，我结合自身及身边优秀设计师的经验，为大家整理几个观点，希望对大家有所启发。

首先，结合趋势和前景。在我读高中的时候，有一位启蒙老师，他现在是国内知名设计院校的教授。在我博士毕业前，我曾经跟他探讨过一个问题，将来就业的方向是选择自己喜欢的，还是选择有前景的。当时，我以为他会说，最好选择既喜欢又有前景的。然而，他毫不犹豫地告诉我，"应该先考虑有前景的，因为，在有前景的方向中，你会快速成长和发展，并获得回报，在这个过程中，也会很容易发现兴趣"。后来，我选择了互联网行业，做了一名服务体验设计师。虽然，我做这个选择不单是因为那位老师的建议，但的确给我了做决策的参考。现在看来，的确如那位教授所言，作为一名服务体验设计师，我也发现了很多挑战的乐趣，直到今天，我也非常热爱我的工作。从这个角度而言，如果不了解自身兴趣的前提下，可以首先选择相对有前景和趋势的行业。如果你非常了解自己的兴趣且不考虑变现的，那就另当别论。

其次，结合领域特征。我的一个朋友曾告诉我，她自己上大学的时候就对人机交互领域非常感兴趣，也明确了将来要去互联网行业做交互设计，于是在读研究生期间就找了很多机会锻炼交互设计能力，后来也顺利进入了互联网大厂。设计师的就业方向非常多样，在选择专业或职业时，可以先判断将来期望的工作领域。譬如，制造业、互联网、新能源、咨询行业等，这些不同的领域对设计能力模型的要求各不相同，制造业需要工业建模的能力；互联网行业需要交互和体验等基础能力。如果有明确希望挑战的领域，在就业前就能更加充分地做好经验储备。

再次，结合个人特质，有的设计师逻辑性很强，擅长做架构、交互和链路，可能比较适合做交互或体验设计师；有的设计师很擅长视觉表达，可能比较适合创意或运营设计等；有的设计师比较擅长沟通、连接和整合资源，可以多发挥自身 PM 的能力，咨询师或体验官等岗位可能比较适合。但这里需要特别强调的是，不要给自己轻易"定性"，每个人的特质和能力都是可以通过后天培养和塑造的，对自己"不设限"，也是设计师另外一种宝贵的"特质"。

最后，专注既选择。在韩国留学期间，我有一个特别尊敬的前辈，他非常喜欢电影，很早以前就明确了自己往电影特效发展的方向，他在本科期间就尝试做影视后期，在韩国硕士期间自己研究动画和特效，韩国硕士毕业后去了英国继续学习视觉特效 VFX，后来为了沉淀作品，又回到韩国读了博士，他利用读博期间的时间，将多年沉淀的想法和创意转化成了一个个有自己风格的作品，并在国内外动画、影视大奖赛中多次获奖。他凭借众多优秀的作品，博士毕业后顺利进入英国一家著名的电影特效公司，当年"哈利波特"中的很多特效就是出自他的手笔。目前，他在英国一家高校任教，也是在影视特效的领域。他的"专注"，直到现在也深深影响着我。有的时候，能始终专注于一个选择，并将其做到极致，也是选择的一种至高境界。

关于职场的选择，我也给大家分享一个工具："三环法"。在纸上分别画三个环，第一个环内写下你"喜欢"的事情，第二个环内写下你"擅长的"事情，第三个环内写下"趋势"的行业。应用三环法时，我给自己的标准和要求是，必须尽可能同时满足这三环，如果不能同时满足，至少要满足其中两个环，如果只满足一个，就应该考虑重新权衡或直接放弃选择。通过这个方法做出的选择，会让我们始终保持热情和先进性，自然也就不会缺乏竞争力。好的选择，是有路径可寻的，做出了好的选择，能够让我们的成长事半功倍。

这几年，很多人都知道了"选择大于努力"，我也非常赞同这个观点，但同时容易被大家忽略的是，即使选择得好，如果不付出极度的努力，依然会让选择变得平庸。如果非要给设计师们一个建议，我想说的是，"慎择，择必行，行必至"。选择的时候，我们要慎重，深思熟虑，一旦做出了选择，就必须付出极致的努力，且不断反思和精进，那么无论选择哪条路，最终我们都会获得不错的结果。当然，关于职业选择，与职业规划也是密不可分的，在后面的篇章中，我会帮助大家梳理出好的职业规划的几个重要原则。

好"作品"，胜千言

作品集，是设计师的一张名片（AIGC）

对于设计师而言，好的作品，就是最好的"名片"。在职场中，好的作品，也是最好的"敲门砖"。所谓作品，就是设计师的一面"镜子"。作品不仅能反映出设计师的能力、修养，甚至包括其本人的性格。好的项目作品，无论是细节、逻辑、内容，还是多元化的表达，都能反映出设计师的品质和特质。我每次看到优秀的作品集，都会忍不住多看两遍，也会非常期待与作者进行交流。在求职过程中，好的作品集"能胜千言"。作品集是否"好看"，是否与岗位"匹配"，决定了设计师的第一印象。

作品的"好看"，指的不是视觉上的"酷炫"。简约、时尚、有氛围、精细

化、结构化等，都是不同类型的"好看"。其实，好看的作品，背后反映出的是设计师的专业度和态度。首先，专业度。能够把设计的价值、结果和过程表达清晰、准确，本身就需要一定的思考、抽象、提炼、总结和表达能力。其次，态度。作品也能反映出设计师的准备是否"用心"。文件格式、大小、风格、题目、描述等，都透露出设计师的"态度"，作品集准备的是否用心，面试官一眼就能看出来。专业度和态度是好的作品的两个基础。

作品的"匹配度"是判断岗位是否匹配的关键。譬如，如果你有线上线下、软硬件等领域的经验，那么你可能比较匹配零售、制造等体验设计岗位；如果你有国际化或外企的背景，那么国际化相关的岗位可能比较匹配；如果你有很强的视觉表达能力，那么创意或内容创作岗位可能比较合适。当然，过往的经验和经历与岗位的匹配度也不是绝对的，特别是体验设计底层逻辑都是相通的，能做好一个领域的人，大概率也能做好其他领域。

有很多设计师问过我，如何才能准备一份好的作品集。作品集的重要度不言而喻，我结合过往面试经验，从实操层面为大家画一下重点。这几个维度不是好作品的标准，只是看的作品多了，感觉好的作品都具备以下几个特点。

第一，作品集的"质"和"量"。首先，作品的"品质"是关键。好作品集的品质关键就两点，一个是内容层，一个是表现层。内容层主要是项目的成熟度，包括项目背景、设计策略、落地解法等；表现层主要是设计表达的成熟度，包括逻辑的塑造、精细化的呈现、全链路和多元化的表达等。其次，好的作品集还要有一定的"量"，这能突出作品的丰富性，但量也不是越多越好，有的候选人作品集上百页，而每一页的内容又缺乏"信息量"，只是"量大"一定不是加分项。

第二，作品内容要聚焦。无论你的专业背景是什么，作品的内容要尽可能与岗位描述相匹配。如果你打算应聘互联网公司的体验设计岗位，那么作品集中最好能侧重产品、体验、交互和视觉的能力。很多年轻的设计师不关注岗位匹配度，只把自己认为好的作品一股脑地塞到作品集中，即使内容很专业，面试官也会考虑你与岗位的匹配度。

第三，设计表达的多元化。设计的多元化表达，代表了设计师多元化的技能

和思维方式，以及多元化的涉足领域。同样几个应聘者，有的人不仅仅有产品体验设计的经验，同时在创意插画、视频制作、3D建模、表情包等维度都有不错的探索和尝试，且有成熟的落地案例，这样的作品集往往能脱颖而出。多元化的设计表达也能反映出设计师的学习能力，不学习、不尝试、不创新的设计师，一定是不会具备多元化表达能力的。

第四，有整体、有细节。很多候选人的作品集中，总是强调用户体验大图，看上去思考得很全面，但却缺少具体落地的方案和细节，没有细节，也就很难看到设计师的实操和落地能力。也有的作品集只有非常小的细节，却看不到项目背后完整的思考，这也很难看到设计师的体系化思考能力。成熟的作品集不仅有项目的整体性，又有细节的呈现和表达，而且整体和细节之间的关联性也可以做到逻辑自洽。

第五，作品的调性和感官。有的设计师虽然接触的项目很好，也有不错的上线数据，但就是作品风格感觉"不洋气"，或色彩不够通透，或线条不够精致，或插图风格陈旧等。然而，有的设计师做的项目虽然普通，但一看上去，就有一种设计感和愉悦感，用行话说就是"很像设计师做出来的东西"。作品的调性和感官不仅是设计专业度的呈现，更是设计师审美的一种反映。

第六，作品集的触达体验。我经常会收到前来应聘的邮件，有的邮件既没有标题，又没有自我介绍，只有一个巨大的压缩文件包，你会发现，这种作品内容的质量往往都是很差的，因为应聘者根本没有站在用户的视角。我的建议是，作品集文件不宜过大，要方便面试官下载或转发，作品集的名称最好能出现自己的名字，方便面试官在大量作品集中快速搜索到你，发邮件的时候也请做一个简短精要的自我介绍，让面试官对你留下印象。这些小细节虽然不是考核设计师专业能力的核心，但却能反映出应聘者对于体验细节的理解程度。日常毫不在意细节的人，又怎么能指望他在工作中精益求精呢。

职场中所谓的作品，指的不仅仅是求职用的作品集，设计师日常产出的一个个项目，都是设计师作品的一种代表，设计师做好日常工作的本身，就是在积累作品，就是在完善自己。

你会"面试"吗

面试，是你展示价值的机会（AIGC）

我作为面试官也好多年了，深知面试的重要性。很多候选人因为缺乏面试经验，不能充分展示自身的价值，从而错失良机，而有的候选人则可以借助面试，充分表达和展示自己，从而获得面试官的青睐，大大提升获得 offer 的机会。

曾经有几个印象特别深刻的校招生，他们都是毕业于国际知名的设计院校。在面试过程中，对方非常大方，一点也不拘谨，表情充满自信，同时表达清晰、有逻辑，不仅能抓住重点，在讲项目的时候，还能是直击核心观点和价值，遇到不懂的，对方也会坦诚地说不太了解，全程面试下来，让人有一种欣慰和愉悦

感，并让我对他们心生敬意。他们是如何准备面试的呢，又是如何做到表现出众的呢？

其实，面试不仅仅是职场的一个环节或流程，更是设计师职场素养的体现。我从大家比较关心的面试实操层面，分享一下面试"前中后"的几个关键。

• 面试前

首先，"面试前"。先问大家一个问题，面试是从哪个节点开始的？其实，当面试官或 HR 联系到你，添加你好友的那一刻起，面试也就已经开始了。从那一刻起，不同的候选人就已经表现出了不同的职业素养了。面试前的准备环节，我帮大家划了 5 个重点。

第一，及时响应。有的候选人，被添加好友后一直不通过，通过后也不主动留言，留言的时候也不主动介绍自己。面试官每天会邀约很多人，不主动联系很容易导致面试邀约时间的延迟。有的候选人则可以表现出非常主动的状态，譬如，主动留言，主动配合面试官时间，主动发送简历和作品集，方便面试官随时查阅等。每些小细节看似不起眼，但却能反映出候选人的基本职业素养。

第二，熟悉工具。在互联网大厂，通过视频面试是常态，不同公司使用的面试工具也不同，字节主要使用飞书，阿里主要使用钉钉。不少设计师忽视了软件测试的环节，因为如果是第一次使用这些软件，往往有些初始设置，如果候选人没有提前了解或测试，在开始面试后，就会让面试官等待，从而影响面试的体验。不仅如此，面试过程中也会涉及投屏、录制、切换画面等常用功能，如果不熟悉工具，很可能会影响面试状态。

第三，关于场所。面试开始前，要提前找一个安静且不被打扰的面试空间。先举几个反例，之前我就遇到过这样的候选人，对方直接在大街上跟我面试，耳机中全是汽车的鸣笛声和各种噪声，面试体验大家可想而知了。还有一个候选人因为网络信号不好，在面试开始后，连续更换了 3 次位置，面试还没有进入正题，就已经耗费了大量宝贵的时间。也有一个候选人在家里面试，视频接通后，

发现画面背景中都是挂得乱七八糟的衣服，候选人自己也穿得非常随意，对方还没有开始说话，就给人留下了不够重视的第一印象。

第四，面试状态。有的候选人，在家里视频面试的时候，直接穿着类似睡衣的家居服就出镜了，第一印象可想而知；还有的候选人，身边摆着一壶茶，聊两句就喝一口，不知道是为了故作深沉，还是为了掩饰自己的紧张；也有的人一直在抖身体，盯着对方不一会就开始头晕。其实，面试过程中候选人不能太"随意"，也不需要太"刻意"，自信、自然、大方，就是很好的状态。

第五，守时。这一点是最基本、也是最关键的。曾经有一个优秀的候选人，在守时这一点上，给我留下了深刻的印象，在我们约定面试的前几分钟，候选人主动给我留言说，"我已经准备好了，一会线上见，或根据您的时间，随时开始都可以"，虽然只是一个看似随意的留言，但却表达了候选人的准备性和积极性，我也曾在公众号中分享过这个候选人的案例，很多看了我分享的小伙伴，也都会把一些细节运用到自己身上。相反地，也有的候选人在约定时间开始后，一直没有上线，经 HR 确认后，才知道对方因为临时有个会议，希望更换面试时间，瞬间感觉被放了鸽子。其实，我们对时间的态度反映出的是我们对待职场的态度。

• 面试中

面试过程中，我比较关注候选人的专业能力和沟通能力。专业能力是关键，包括项目的落地能力、目标策略的拆解能力、设计表达的多元化能力、工具方法的提炼能力、举一反三的思考能力等；沟通能力包括清晰有逻辑的表达、能抓重点、不啰嗦、不紧张，大方自然等。当然，不同的公司或平台，看重和考察的内容有所不同，但具备这些能力的候选人，大概率能够彼此留下好的印象。

第一，自我介绍。大多数面试官都会首先请候选人进行自我介绍。自我介绍是候选人和面试官的第一次面对面接触，比起侃侃而谈很多内容，传递关键信息和留下好的第一印象非常重要。因此，自我介绍不能长篇大论，简短、精练、有逻辑地把关键内容表述清楚即可。以初入职场的校招生为例，姓名、毕业院校、

所学专业、毕业时间、在校期间的实习经历或项目经历等，这里的实习经历和项目经历不需要展开，因为面试官会专门就项目进行深入沟通。不错的候选人会借助这个环节，表现出自信、大方、条理、抓重点的能力，提升自己的印象分。我也遇到过"极端"的候选人，当我请对方做自我介绍的时候，对方却反问，"个人信息不是都在简历上吗？"这样的回答方式缺少职场沟通的基本素养，后来发现专业层面也非常不靠谱，从这一点上再次验证了很多事情都是关联在一起的。

第二，项目陈述。这是判断候选人专业能力的关键环节。既然是一个项目，基本项目构成的关键要素及关系要非常清楚，譬如，项目的背景、目标、人群、核心痛点、设计做的事情（设计策略和手段）、结果、数据验证等。我以校招生的一个公益项目为例，为大家呈现一个项目陈述的框架，仅供大家参考。

这是一个学校的公益产品（项目类型和背景），是给在校新生（核心用户）解决二手商品交易的共享平台（解决什么问题），目标是提升用户对平台的信任度，从而促进交易转化（目标），我们将用户的交易好评进行显性化（设计策略A），并在全链路中通过透出信用积分的方式强化信任机制（设计策略B），虽然产品还没有上线（无上线数据对在校生项目而言是正常的），但我们通过 10 个精准用户的定性调研，得到了某些具体的反馈（虽然没有定量的数据反馈，但有定性的内容反馈），接下来，我们希望对平台交易的商品图的展示方式进行优化，进一步提升大家对平台的信任感（后续迭代策略与项目目标也保持一致）。

其中，设计策略体现的是设计师的价值，很多候选人在回答这个问题的时候，只是简单地说，我在项目中负责了调研、整理思路、访谈或协同输出设计稿等，这种表达方式更像是一个设计流程，或是设计做的事情的一个罗列，换做其他人，大概率也会这么做，根本无法反映出你的差异化手段或差异化价值。设计策略是最考验设计师专业能力的，也是面试官关注的重点。

第三，沟通和互动。针对项目，面试官一定会问候选人一些问题，这些问题非常随机，可能是项目背景，也可能是用户习惯、核心痛点等，还有可能是使用的软件等，但大概率依然是围绕着"基于目标的设计策略"展开的。当然，在与面试官沟通的过程中，也要注重沟通的逻辑和节奏，把重点有条理地表达出来即

可，过细、过于概括、过于啰嗦，或是答非所问，都不是有效的沟通。当然，沟通的基本面还是要自信、自然、大方。

在项目沟通过程中，面试官经常有几个经典的"连环问"。譬如"当时做这个项目的时候遇到的问题是什么？你是怎么解决的？如果是现在，你会有什么不一样的做法？"这 3 个连环问，非常考验面试者的综合能力。第一问，考察的是对方是否对遇到过的问题有认知和总结；第二问，考察的是对方解决问题的思考路径和手段是否有效；第三问，也是最关键的，考察的是对方是否对问题有反思，现在是否有更加成熟的想法和解法。其实，这些问题是对人才"成长性"的一种考验。一个有成长性的人，往往都会从过往问题中进行反思、复盘和进步，从而获得快速成长。

面试中的最后一个环节，面试官往往会问候选人是否有什么问题。这个环节也很关键，如果候选人说没有问题，则显得准备不足，或对岗位缺少足够的热情；如果问了一大堆无关紧要的问题，则显得候选人很啰嗦或缺乏重点。经常有候选人在面试结束后会问面试官，我今天的表现如何，或是有什么需要提升的？这种问题我建议还是不问好，因为这种问题涉及面试官对你的反馈，面试官的反馈不是面试环节的内容，同时这个问题也反映出了候选人的不自信。现实中，准备 1 ~ 2 个核心问题还是非常有必要的，譬如，这个岗位目前空缺的原因，或是团队对体验设计师的标准等，这些都是一些不错的问题。面试结束的时候，记得表示一下感谢，做到最基本的职场礼仪。

• 面试后

面试结束后，要第一时间作自我"面试复盘"。首先，要整理哪些是做得好的，哪些是待提升的；其次，把关键问题的答案通过结构化的方式写下来，并反复练习，这样能够保证下次回答同样问题的熟练程度；再次，作品集也要不断地进行调整和优化，对面试官高频关注的问题，可以在作品集中进行凸显和强调，毕竟在面试过程中，作品集的有效呈现是关键内容。通过以上方式，可以让每一

次面试都成为一次经验，帮助设计师过五关斩六将。

　　关于面试，需要强调的一点是，面试不仅仅是面试官面试候选人，也是候选人在面试面试官，面试官的行为、语气、专业度等印象也直接影响着候选人对团队及公司的印象，毕竟面试官是公司的一个重要形象。

本章小结

（1）选择的背后，是要看你打算成为一个什么样的设计师。

（2）教育，不仅仅在学校；实践，也不仅仅在企业。机会，永远留给有准备的人。

（3）选择大于努力。慎择，择必行，行必至。

（4）所谓作品的质量，不在于作品集本身，而在于日常的设计产出。

（5）面试，不仅仅是面试官面试"候选人"，也是候选人在面试"面试官"。

02

目标力：设计目标决定设计价值

　　在职场中，有个非常普遍的现象，很多设计师认为，"每天都在承接大量的需求，却感觉不到自己的成长"。这种现象，在互联网行业尤为明显。造成这个问题背后的一个主要原因是，设计师对于设计的产出和交付，缺少设计目标和设计价值的思考。如果设计师不考虑设计的目标、策略、过程和结果等，设计产出就会进入到"承接需求"或是"需求支持"的逻辑中。在这个逻辑中，支持和交付好需求就会变成设计师的主要职责，交付变成了主要目标，交付完毕任务完成，自然感觉不到太多的价值感。而另外一个逻辑是，基于需求和业务目标制定出设计的目标，并拆解出设计的策略，从而提炼和输出具备"设计价值"的产出，在这个逻辑中，设计的产出成为了一种"设计价值"的产出，是有目标可依、路径可寻的，是可以让设计师感知到专业价值和成长的。从这个角度而言，设计师想获得成长，首先要从第一种逻辑的"设计需求"交付的视角，转变为第二种逻辑的"设计价值"产出的视角。

　　在本章中，将会帮助大家呈现如何基于业务目标制定设计目标，对目标进行拆解，从而通过有效的设计策略实现设计价值转化，帮助设计师们在日常工作中明确设计价值，拿到设计结果，从而实现快速成长和进阶。

设计目标的重要性

在智能会议室里的一次设计对话（AIGC）

设计目标有那么重要吗？设计目标不就是要帮助业务完成目标吗？这有啥重要不重要的呢？就算我说不清具体的设计目标，但我很好地支持了业务，业务方也都很满意，这难道不就是完成了设计目标吗？我相信，这样想的设计师并不在少数。

有一天，我跟团队的一个设计师在会议室开会，看到桌子上有一张会议室使用指南的台卡。我问她，如果把这个台卡作为一个业务需求，你认为业务目标、设计目标和设计要做的事情分别是什么？

她一开始有些困惑，但在我的引导下，她很快抓到了重点。她说，如果业务

目标是"制作一张台卡",那么设计目标就可能是"通过台卡的内容和信息的清晰表达,提升会议室的使用效率"。设计可以做的事情就可能是:内容信息的分层表达,关键信息的强化,以及步骤等内容引导设计等。但是,业务真正的目标应该是提升会议室的使用体验,台卡只是一个具体的需求而已。她的反应还是蛮快的,思路也基本正确。我接着问,如果业务的目标是"提升会议室的使用体验",设计的目标和设计要做的事情又是什么呢?这次她似乎明白了重点。她一边思考一边尝试着说,基于这个业务目标,设计的目标就不再是设计一张台卡,而是要从会议室全局视角来看了,设计目标可能会是"通过会议室多触点的体验优化,助力会议室使用体验"。设计可以做的事情就可能是,会议室大屏的体验设计,包括屏幕的首页信息引导和内容表达等;会议室物料引导设计,包括那张台卡信息的设计、台卡的造型、位置和摆放;反馈和求助的链路设计,包括遇到紧急情况如何联系 IT 部门,或使用完毕后如何给予反馈等链路的闭环设计等。说到这里,她自己也感到豁然开朗。

不难看出,设计目标直接决定了目标拆解后设计可以做的事情。然而,现实中,很多设计师往往把完成项目需求当作唯一的设计目标,却很少主动站在业务视角去洞察和定义设计目标。就如同,同样业务有一张"台卡"的设计需求,如果设计师仅站在"物料"的视角,设计产物和结果充其量是一张精美的台卡平面设计。但如果设计师站在"会议室使用体验"的视角,设计的产出和结果除了台卡这个单一触点,还会包括全链路设计,譬如进入会议室的前、中、后体验等;触点设计,譬如物理的台卡、数字的大屏、人际的 IT 引导等;多角色分层设计,譬如第一次使用的用户、VIP 用户或国外用户等。

不难看出,对于设计目标的理解,直接决定着设计的产出和价值。

设计目标的"理解误区"

对设计目标的理解（AIGC）

一提到设计目标，很多设计师的第一反应是"帮助业务完成目标"，或是"支持产品顺利上线"等。其实，这些是设计师最基本的工作职责，或者说这是最基本的"完成工作"的目标，而并不是基于业务目标或特性制定出来的设计目标。关于设计目标的制定，常见的几个误区如下。

误区一：业务目标就是设计目标。譬如，今年大促的目标是 GMV（商品交易总额）较去年翻一番。这是个典型的业务目标是所有运营、产品、设计、开发等团队共同要实现的，因此，很多设计师会认为这也是设计的目标，这是一个常见的理解误区。试问，如果业务为了实现这个目标，平台拿出百亿作为补贴，刺激

和拉动消费，从而实现 GMV 翻一番的目标，这跟设计的关系是什么呢？难道通过业务的手段创造的价值，也都算是设计的功劳吗？显然不是，至少不能说完全是。在平台补贴的手段下，如何让权益显性化，如何让消费者能轻松地理解、获取和使用权益，提升权益的分发效率等类似设计视角的目标，才是设计更应该关注的。设计视角的目标才是设计的目标。

误区二：通用目标是设计目标。大家都知道影响商业本质的三大要素：效率、成本和体验。设计师也经常会把效率的提升、成本的降低、体验的升级作为设计的核心目标。然而，降本提效是大而泛、放之四海而皆准的通用目标，如果把这些通用目标作为设计的专属目标，如何体现设计特性的价值呢？譬如，就疫情下，核酸检测的降本提效，比起核酸检测仪器的成本控制，如何帮助用户快速发现核酸检测点，并把检测时间和出结果时长等信息进行清晰化表达，从而帮助用户自主灵活高效地进行检测，这样设计目标的制定，是否能更加凸显设计师的优势呢？不难看出，能反映设计价值的目标，才是好的设计目标。

误区三：设计目标就是完成设计交付。很多设计师认为，支持了产品上线，就算完成了设计交付，就算完成了设计目标。这也是为什么很多设计师一直在做项目，却感觉缺少成长，其根本原因就在于缺少设计目标的思考。譬如，以商家入驻需求为例，如果设计目标只是基于 PRD（商品需求文档）需求的设计交付，那么设计师只需要通过几个简单的表单和步骤引导，就能够完成闭环和交付了，然而，设计师想通过表单等信息排布就期望获得成长，显然是很难的。然而，当我们把商家入驻的设计目标制定为"商家入驻全链路体验升级"，那么，基于全链路的视角，上游链路就可以通过平台权益心智的强化，提升商家入驻的动机；下游链路就可以通过入驻后的平台使用指南的引导设计，提升商家入驻后的平台体验。心智强化和引导设计等既能够为商家提供入驻体验以上的增量价值，又能够提升设计师的全链路意识，以及设计的成熟度，从而帮助设计师获得快速成长。因此，好的设计目标不仅能助力业务目标，更能促进设计师的成长。

如何拆解设计目标

大目标和小目标（AIGC）

大家了解了设计目标的重要性以后，如何将设计目标转化为可执行的设计策略，就是终点和关键了。这个目标到策略转化的过程，就是目标的拆解。还是以一个最普通的 B 端场景——"商家入驻"流程为例，帮助大家理解目标拆解的全流程。

第一，设定目标。不同的目标，设计策略也完全不同。譬如，以提升商家入驻效率作为目标。

第二，分析目标要素。影响商家入驻效率的要素有以下几个：商家入驻的动机、理由等心智要素；入驻的规则、材料和资质等内容要素；入驻的链路、步骤

和操作等交互要素；入驻的提醒和反馈等引导要素等。

第三，目标拆解。可以把商家入驻的流程，通过全链路视角，拆分为入驻的前、中、后3个阶段，并分别制定与之相匹配的设计策略。

策略一：入驻前。商家为什么要入驻你的平台，你的平台和其他平台的差异是什么，入驻后商家能够获得的权益和好处是什么，这些都是影响商家入驻的关键要素。因此，打造平台心智是核心的设计策略。设计策略是通过多个商家触点，如 banner 位、入驻提示、短信或邀约邮件等，强化平台的特性和商家的权益等，这些都是入驻前设计的机会点。

策略二：入驻中。商家入驻过程中，最常见的问题是需要提供哪些材料、平台的入驻规则、入驻遇到问题后去哪里咨询等。因此，设计的策略是通过信息引导设计，提升入驻顺畅度。设计的抓手可以是步骤、规则、操作、提醒、警示、反馈等信息的引导。具体描述如下。

（1）步骤的引导。譬如，强化入驻步骤只需要短短的三步，或是强化还剩一步就可完成入驻等，从而降低商家入驻的心理负担。

（2）材料的引导。譬如，商家入驻所需的营业执照、身份证、资质证明等，让商家一眼就能知道所有的材料，从而提升商家入驻准备的效率。

（3）信息的精细化引导。譬如，系统需要录入"合同号"，可以在合同号输入框后面通过图文备注的方式，让商家清晰地判断出合同中哪个位置的数字是合同号，从而降低错误率。

（4）提醒和反馈的引导。譬如，平台入驻规则和原则的提醒，商家录入的内容格式出现错误时系统要进行及时的反馈等，这些都可以降低入驻的卡点和断点。

（5）咨询引导。譬如，商家入驻常见问题的汇总，或是在线咨询小助手的工具设计等，提升商家服务体验，降低入驻卡点。

策略三：入驻后。当商家入驻成功后，商家最希望知道接下来要做什么，如何更加有效地使用，如何在平台上获得更多的权益。基于此，设计的策略可以是平台服务和内容的表达。设计的抓手可以是货品管理、库存管理、货品计划、

调拨、履约、结算等，以及服务和内容的说明、操作建议、注意事项、平台建议等。当然，商家入驻成功后，也不要忘记情感化的表达，譬如，给予"祝贺您成功入驻""祝贺您成为抖音电商供应链合作伙伴"等情感化反馈等，从而增强商家的成就感及对平台的服务感知。

第四，机会点洞察。除了入驻的前、中、后等策略，还需要探索其他设计机会点，譬如行业差异、用户分层、数据分析等。简单举例，基于行业差异化，个护、服饰、家电等不同行业商家的入驻流程的差异化设计是什么；基于用户分层，第一次入驻的商家、白名单商家或 VIP 商家入驻的差异化设计是什么；基于数据，商家入驻后，对于商家在平台的经营数据是否可以形成数据看板，并通过看板为商家提供趋势预测等平台化的服务。这些都是能够帮助我们深入了解商家的机会点。

第五，价值衡量验证。入驻的效率和体验较竞品是否有提升，2.0 版本较 1.0 版本是否有提升。步骤、链路的卡点和断点、时长和效率、一次入驻成功率、商家入驻咨询率等，都是衡量入驻体验的参考指标，为了衡量这些指标，数据埋点、定性、定量、数字问卷、后台数据查询等都是常用的方法。如何量化设计价值这个部分，在后面的"设计力"章节中将进行详细的介绍。

通过这个案例不难发现，目标拆解不是一个单一的拆解动作，而是一个全流程，包括设定目标、分析目标、拆解目标、机会点洞察，以及价值验证等，这个流程的合理性、严谨性和逻辑性直接决定了目标实现的效果。

如何制定设计 OKR

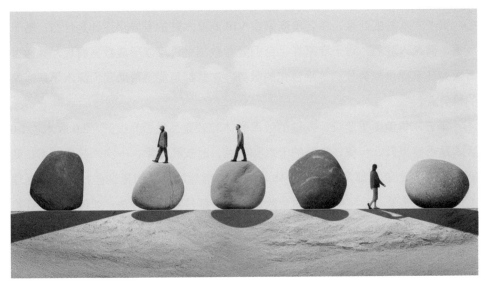

目标拆解和团队分工（AIGC）

OKR 是指"目标和关键结果"。字节跳动是国内最早使用 OKR 的大厂之一。在字节跳动，每个角色每个季度都会制定 OKR，设计师也不例外。好的设计 OKR 不仅是对齐业务 OKR 的，也能更加体现设计的策略和路径，更是设计价值的体现。那么，好的 OKR 都具备哪些特征呢？

首先，设计视角。业务有业务的 OKR，产品有产品的 OKR，设计的 OKR 必须是设计视角和呈现。譬如，业务的 OKR 是"仓储物流时效提升 20%"，基于业务的这个 OKR，设计的切入点可以是仓内工具体验、产品链路体验等，从这样的切入点，设计 OKR 可以使"仓实操工具易用性提升 *%，助力仓内流转时效"。

工具的易用性是一个典型的设计视角，通过提升工具易用性，来帮助业务实现提效的目标。

其次，可拆解。OKR 的内容是要可被拆解的，只有这样，才能跟项目的上下游合作方进行对齐。还是以"仓实操工具的易用性"为例，来看一下如何拆解。仓实操工具包括电子面单打印机、PDA（手持终端设备）拣选工具、数字称重仪等，因此，电子面单打印机配置链路的体验、打印机异常信息的清晰化表达、打印机故障预警提醒的语音交互等，都可以是工具易用性拆解出来的内容，这些内容便是基于业务目标的设计拆解。

还有，可衡量。好的 OKR 是有明确的衡量指标的。譬如，仓 PDA 工具易用性提升 12%，就是可衡量的。仓实操体验满意度调研产出报告 2 份，也是可衡量的。仓打印工具设计提案 3 个，落地比例 50%，这也是可衡量的。所谓可衡量，应该是可诊断、可评价、可复盘、可优化。举个反例，如果一个 OKR 是"工具体验创新"，这个 OKR 就很抽象，什么工具，如何创新，创新的过程和结果是什么，这些都不清楚。但如果是"仓储竞品工具调研及体验创新"就清晰了很多，明确了场景是仓储，行业的竞品也是明确的，对应的工具体验调研也是有路径可寻，这个 OKR 就更加清晰。在此基础上，有进一步量化的指标就更加完善了，譬如"仓储竞品工具调研及体验创新，输出调研报告 1 份，创新设计提案 2 个，给业务宣讲"。

再次，匹配到人。OKR 的内容是要匹配到对接人的。譬如，仓体验这个场景，有 3 个设计师在支持，那么，仓实操工具的体验优化这个 O 拆解出来的 KR（关键结果），是要匹配到各个设计师的。匹配逻辑基于业务场景会有很大差异，可以是每个设计师负责一个不同的硬件，也可以是有的设计师负责产品硬件的工业设计，有的设计师负责产品的体验设计，有的设计师负责硬件的语音交互等。匹配到人的另一个关键作用是，可以帮助我们判断核心的事情是否匹配了核心的人，合适的人是否放在了合适的事情上。

最后，OKR 对齐。制定好 OKR 后，要主动跟主管或相关协同方对齐。一方面是因为，很多横向项目或设计专项都是多方协同的，对齐 OKR 便于明确共同的

目标、协同的边界和推进的节奏等；另一方面是因为很多设计师自己制定的 OKR 比较"泛"，也许并不符合主管的标准，这时候与主管对齐标准就显得尤为重要。

其实，日常工作中的 OKR 虽然是经过层层对齐和拆解的，但存在不确定性也是不可回避的事实，特别是业务快速发展的或是创新的场景中，业务的方向可能随时调整，更不用说产品的功能或迭代了，这都为设计 OKR 的制定增加了难度。在这种情况下，设计 OKR 需要有两个并行的思路：一个是常规思路，基于业务确定性部分制定设计 OKR；另一种思路是基于业务中长期的目标，结合设计价值发力点的判断，通过假设和验证的方式来制定，这种思路对设计师的专业度也有更高的要求。

不难看出，OKR 也是判断设计师成熟度的一个重要衡量维度。有的设计师因为没有业务的 OKR 就写不出设计的 OKR，会把原因归于业务还没有想清楚。有的设计师对业务现状和阶段缺少专业的判断，只能写出比较"泛"、放之四海而皆准的 OKR。而比较成熟的设计师不仅会跟业务主动沟通和对齐，而且会基于业务方向和目标，转译和拆解出有理有据、清晰可衡量的 OKR。

现实中，并不是 OKR 写得专业，就代表事情一定能做得好，好的 OKR 的确能帮助我们把事情想得更清楚，但如果只停留在想象和分析层面，即使再严谨、再符合逻辑的 OKR，在后续落地和实操层面也会出现"走样"。然而，在 OKR 制定过程中，如果能充分考虑手上的资源、项目优先级和节奏等，即使 OKR 写得没有那么专业，也依然能够最大程度地保障目标、过程和结果。因此，在实际工作中，比起制定"专业、严谨"的 OKR，合理、有效的 OKR 更加重要。

设计师如何制定职业目标

每个设计师都有属于自己的发展路径（AIGC）

　　不同领域、不同职业、不同发展阶段的设计师，职业规划的路径和方法都是有差别的。从设计师所在领域而言，有的在大学，有的在互联网，有的在咨询公司，有的在制造行业，也有的做自媒体；从职业角度看，有教授、咨询师、体验设计师、服务设计师、插画师、动画师，以及创业当老板的等；从职业发展阶段看，有在校生、实习生、初阶设计师、中阶设计师、设计专家、高级或资深专家、设计经理、设计总监，以及创始人、合伙人等。其实，大部分设计师都希望用更短的时间实现自身职业角色的不断升级，让自身的价值匹配更高的行业认可度及更高的薪酬回报，想要做到这些，就需要良好的职业规划。

作为面试官，我在面试最后的一个环节，通常会问面试者一个问题，"你的职业规划是什么？"我发现，答案主要集中在两个。初阶的设计师，往往希望自己持续积累项目经验，让自己更加精专；中高阶的设计师，通常希望有机会转管理岗、带团队等。在大多数打算进入企业的设计师眼中，似乎职业规划的终局就是"专家型"和"管理型"。我自己也经常思考这个问题，对于设计师而言，只有这两种发展路径吗？我们的职业是否有其他规划呢？如今大的就业环境都不好，职场又充满着不确定性，在这样一个职场环境下，做职业规划有意义吗？过往的职场经验告诉我，职业规划在任何时候都需要，特别是在环境不好的时候更需要。好的职业规划，往往遵循以下几个原则。

第一，开放性。面对职场选择和规划，首先要保持充分的开放性。我团队有不少小伙伴，本科是工业设计专业，在他们毕业前，敏锐地发现互联网行业有更好的发展趋势，于是，他们果断进行"转型"，毕业前就自学交互和视觉，并以进入互联网大厂为目标，如今他们大部分人都发展得不错，也获得了快速的晋升，在大厂担任起了专家的角色，并亲身经历和实操着大型数字化项目，如果他们因为最初的专业，只局限在传统的工业产品领域，相信他们今天也无缘接触数字化、智能化的大趋势了。

第二，延续性。在团队招聘过程中，有这样一个设计师给我留下了深刻的印象。她在欧洲留过学，并有多个外企工作经验，目前在一家知名的出海公司做国际业务。当我问起她职业规划的时候，她说非常清楚自己的定位，就是期望持续做国际化设计，她说一方面自己有经验优势，另一方面这也是自己擅长和喜欢的。这个候选人在国际化设计层面有持续的深耕和沉淀，有延续性的经验和规划，从而展现出了差异化的竞争力。

第三，关联性。我有一个朋友，曾是阿里巴巴的高级专家，后来去了蔚来汽车做体验经理，他从互联网行业成功跨界进入到了汽车制造业。互联网行业和制造业，虽然看似有不小的跨度，然而，他所从事的领域和场景却具备紧密的"关联性"。他在蔚来汽车，不仅涉及新能源汽车的数字化智能设备，也涉及电子充电桩的软硬件体验，同时，他还要经常试驾，洞察和分析多元化的体验机会。不

难看出，他在互联网行业的数字化经验，在新能源制造领域几乎可以无缝衔接，当很多人纠结于职业规划时，他通过关联领域的跨界，获得了职业发展的成功转型。

第四，互补性。我的另外一个朋友，曾经在欧洲学习的是首饰设计，曾接触了很多奢侈品品牌，因为她对奢侈品的了解，后来入职了阿里巴巴，负责奢侈品平台的体验设计，期间，她深入了解了互联网平台的运营方式，以及品牌和平台之间的关系和定位。后来，她去了上海，在一家国际知名的奢侈品品牌方工作，并负责与其他数字化的平台做商务合作和业务拓展。她在欧洲对奢侈品的了解，是她在互联网平台工作中能力的一种补充，她在互联网平台的经验和视角，又是她在品牌方工作中业务能力的补充。在她的职业发展中，几个不同的经验互为补充，共同成为了她职业进阶的助推器。

第五，差异性。近几年，服务设计在学术界和产业界都有着很大的发展，有很多知名大学的教授也都在服务设计领域做着深入的研究和探索。曾经，一位知名大学的教授，在服务设计研究方向上希望征求我的建议和想法。我对他说，服务设计是一个非常大的领域，可以考虑垂直到具体一个行业中，做纵深行业的差异化服务设计。譬如，医疗服务设计、食品健康服务设计，或是新能源汽车服务设计等，比起泛泛探索服务设计，在某个垂直行业领域中深耕，能更容易快速建立起专业深度，以及差异化的影响力。他非常认可我的建议，并希望尽快结合过往的研究，明确和定位出细分的行业领域。我相信，差异化和精细化是各个领域共同的趋势，无论是学术界还是产业界。

我们的职业规划是否成功，或者说我们的每段职业选择是否正确，有几个关键的衡量标准和依据。一方面，更高的薪酬非常重要。这里强调的薪酬不是让大家选择赚钱更多的职业，而是新的职业是否对你过往的职场经验和价值给予认可和肯定，并愿意为此付出更高的薪资，背后反映出的是你的上一份职业和下一份职业之间的关联性和延续性。另一方面，是否能学到新的东西且有成就感。新东西和成就感是要关联在一起的，因为对于很多优秀的设计师而言，任何一个职业或岗位都能从中学习到各种技能和经验，但只有那些同时可以获得成就感的事

情，才能让你在差异化的专业壁垒优势上持续地成长和进步。当然，职场的选择和规划也充满了多样性，譬如，基于更喜欢的城市、能跟家人在一起、喜欢更年轻的职场环境等，这些都是影响规划的重要因素。

　　每个人的职业都有属于自己的发展路径和节奏，有规划也不一定能凡事符合预期，没有规划也可能获得超出预期的职业发展。我自己就有深刻的体会，直到博士毕业前，我也没能特别明确将来的职业规划，也是后来入职阿里巴巴以后，才逐步明确了未来的发展方向和目标。但有一点我非常清楚，无论怎样的路径和节奏，都离不开付出不亚于任何人的努力，并通过不断地反思和矫正，才能快速看清自己在职业发展中，哪些是适合自己的，哪些是不适合的，这些宝贵的经验能帮助我们尽量少走弯路，快速实现职业跨越。

　　关于职业规划，蔡志忠老师在《动漫一生》中给出了一个方法：拿两张 A4 纸张，一张在上面写出喜欢的事情，在下面写出擅长的事情；另一张在上面写出不喜欢的事情，在下面写出不擅长的事情。然后，把两张纸放在一起，对比选出自己最喜欢和最擅长的事情，并尝试做得更好、更快、更专业。虽然，道理看似简单，但可惜的是，大多数人一辈子可能也找不到那件事情。即使找到了，不行动、不坚持，意义和价值依然会消失，这就是所谓的"修行"吧。

本章小结

（1）设计视角的目标，才是设计的目标。

（2）好的设计目标，不仅助力业务目标，更能促进设计师的成长。

（3）目标拆解，不仅仅是一个拆解的动作，而是一个全流程的分析过程。

（4）比起专业、严谨的 OKR，合理、有效的 OKR 更加重要。

（5）设计师的职业发展，是有自己的路径和节奏的。

03

交付力：设计师的核心竞争力

　　交付力，是衡量设计师设计成熟度和职场竞争力的一个重要标准。在字节跳动，我们也曾发起过面向全体商业化设计师的设计力培训，帮助不同层级的设计师，在不同的场景下，如何更专业地解决问题，拿到结果的同时，获得自身能力的提升。在本章中，将会结合服务设计和体验设计的理念，聚焦全链路设计、多元化设计、精细化设计、情感化设计、触点设计和内容设计等核心设计能力，通过真实、丰富的案例，引导和帮助大家提升设计力和职场竞争力。

全链路设计力

　　全链路，是互联网设计行业中普遍共识的一种工具、方法或思维方式，其实，全链路设计也是服务设计工具和方法的一种拓展和延伸。相信大家对服务设计中的"用户旅程地图"都不陌生，主要强调的是用户"端到端"的体验，最初的全链路设计便是基于用户旅程地图，提炼出了前、中、后3个阶段，常见的场景是用户使用产品的前中后、客户体验的前中后、平台服务的前中后等。不仅如此，伴随着全链路设计思维的应用，全链路从强调"流程"逐步拓展到了用户、内容、营销、运营、创意等多维度的全链路。接下来，将会通过几个真实案例，帮助大家理解不同维度的全链路设计，以及如何锻炼和培养全链路设计思维。

• 星巴克全链路设计

星巴克的会员权益（AIGC）

星巴克的会员，在每次消费后都会生成数量不等的积分，会员可以通过这些积分定期兑换不同的商品或参加不同的品牌活动。会员积分是星巴克提升消费者对品牌黏性的有效手段，下面来分析一下星巴克是如何做积分全链路设计的。

在星巴克 App 或小程序的首页，最明显的一个数字便是星星的数量，星星的数量代表的就是积分，在首页运营的 banner（栏目）位中，几乎所有的商品内容都强调了星星兑换。从下单开始，全流程的所有的页面无一例外地都会强调星星的数量和权益，特别是在交易链路中，会特别强调星星生成的过程，并在有页面跳转的过程中将星星做成连续的动画，保证用户在页面跳转过程中也能清晰地感知到消费后的积分。不仅如此，在线下，消费者跟导购员点单时，导购员也会跟你确认是否要用"星星兑换"，并会温馨地提醒你哪些商品兑换会更加划算等。如果仔细观察星巴克的门店，就会发现门店中的很多物料也几乎都是围绕会员积分权益展开的。不难看出，从打开 App 或小程序开始，到下订单，再到门店取餐，以及导购员的话术等，这个线上线下的流程中，星星积分的表达，在全链路中进行着反复的传递和呈现，不断地引导和强化会员权益，增强用户对品牌会员和权益的感知，从而形成持续的复购和品牌黏性，这便是典型的全链路设计案例。

不仅是会员权益，星巴克强化"线下门店地址"，也是一个典型的全链路设计。以前因为门店地址不够显性化，造成大量用户下错单，从而导致了大量客诉。如今，星巴克在 App 首页或小程序中会强化获取附近的门店地址，用户选择啡快"门店下单"时，会再次强化自取门店的地址，提交订单时也会反复提醒用户再次确认门店地址，甚至在线下门店的物料上也会通过物理触点反复强调本店的地址等。如今，全链路地址显性化的做法，特别是餐饮行业，已经变成了线上线下门店一体化设计的一个标准流程和产品功能了。

• 新零售优惠券全链路设计

我认识一个优秀的设计师，在他做新零售期间，曾经接到过一个"优惠券"的设计需求，这个需求是在一个页面中弹出线下门店的优惠券，引导用户领取，

在线下核销，从而促进线下门店的成交转化率，看似是一个再平常不过的设计需
求了，而他后来的做法却让大家刮目相看。

一张张优惠券的背后（AIGC）

　　因为优惠券只能在线下核销，因此，他为了强化"线下券"的心智，在优惠
券的设计上凸显了"线下门店券"的提示，并在券的背景上添加了具备 LBS（基
于位置的服务）地理属性的要素，从而与"线上券"进行了区分。这个设计交付
以后，他马上开始尝试从全链路视角对"券"进行更加体系化的梳理，他对其他
平台的"线上券"和"线下券"进行了全量梳理，并总结出两者之间的差异，基
于这些差异，不断地打磨设计细节，最终形成了"券"的一套设计标准和规范。
不仅如此，他还把"券"拓展到了"权益"的视角，从权益视角出发，"券"的内
容就有了更多的延展，如到店礼、会员礼包、红包雨等。

　　从"券"到权益，从权益到内容，再到用户和场景。他基于一个"券"的设
计需求，逐步渗透到了权益及用户分层体系，并不断对这个体系进行持续打磨和
验证，最终，他梳理出了全链路权益表达的设计规范，并在多元化的场景中进行
拓展和应用，譬如，权益如何发现、领取、使用，以及用户的种草和复购等，因

为这套体系具备可复用性，因此在新零售探索初期，很多跟权益相关的合作伙伴都主动联系他，希望借鉴他沉淀出来的标准和规范。同时，他也经常收到邀请，去做团队内外部的设计分享，个人的影响力也获得了提升，这些也为他后来的提名晋升做了重要铺垫。

• 送货上门全链路设计

"送货上门"的体验（AIGC）

我曾经在一个购物平台买了一张可升降的电脑桌。整个下单和服务的流程，体验有好有坏，一起从全链路视角来洞察一下设计的机会点。先看看体验好的部分，在线上"加购"环节，除了可以选择 SKU 和数量，还有很多可选的保障服务，包括全面保障（1 年 3 次年换新等）、意外保护（主要是意外换新等）、促销特惠（3 年上门维修等）、服务 +（上门安装等）和居家健康（甲醛快检等）。为了省时省力，我选择了有偿的上门安装服务，整个下单流程，商品和服务信息清晰、明确。再看看体验较差的部分，当成功下单后，上门安装预约的电话就来

了，起初，我觉得主动来电确认的体验非常到位，但后来发现有点不对劲了，一天内，我竟然收到了 3 次确认电话，每次来电话都像是要走完流程一样，不断地询问我上门时间。每次我都需要回复，这两天不在家，货也没有收到，收到货后，我再主动联系客服预约上门时间。即使我每次都这样回复，确认上门时间的电话却始终不断，仅在 2 天内，我竟然接到了不下 5 个类似的电话，而且感觉不是一个部门的。不难看出，在上门安装的售后链路中，平台和三方服务之间，特别是在收货异常状态下，存在着明显的服务断点。

不难看出，即使在互联网发展已经非常成熟的今天，在服务流程中依然会存在明显的服务痛点，特别是当涉及多个链路、多个角色、多触点时。这个上门安装流程上的体验卡点，便是在客服、第三方服务、用户多角色之间出现的体验问题。当然，解决方案也有很多，譬如，明确用户签收后再主动发起上门预约的 SOP（标准操作程序），或在平台上让客户主动选择上门时间，并把时间同步给第三方进行服务和履约等。无论哪一种解决方案，都要充分考虑两个视角，一个是服务接受者全链路的体验视角，一个是服务提供者全链路的服务视角。

我在《服务设计微日记》中也列举过非常多的国内外设计案例，在网络上也有很多设计专家对全链路设计进行过定义和解读，大家都可以进行综合参考。关于全链路设计，能够建立起自身对全链路设计的理解才是至关重要的，这样自己的实践和总结才能转化成为自己的设计体系，指引我们解决更多复杂的问题。

多元化设计力

　　多元化设计力，在职场实操层面多强调的是根据不同的场景和特征，选择不同的设计手段。设计师在项目中基于业务目标使用多元化和多样性的设计手段，在帮助业务更好地实现目标的同时，还能帮助设计师拓展设计边界，建立体系化的专业壁垒，从而实现快速的成长。

• 骑手配送体验的多元化设计

"骑手配送"的体验（AIGC）

　　大家日常都点过外卖，当在外卖平台下单后，平台端、商家端、骑手端等就

会启动一系列流程,帮助用户高效地进行服务履约。在升级抖音外卖体验时,就通过多元化设计力这一原则,对骑手端的配送体验进行了体验升级,从而大幅度提升了骑手的配送体验及安全性。

首先,"骑手"角色扮演。设计师注册了骑手账号,租借了配送摩托车,走入骑手的站点和配送的现场,并通过记录和洞察"骑手的一天",进行了全链路、多触点的体验设计。其次,基于角色扮演和体验洞察,我们对体验卡点进行了多元化的设计。譬如,我们发现有些骑手在配送过程中,因为电瓶摩托车没有充满电,需返程站点充电,从而耽误了配送时间,因此,我们在新骑手培训的流程中增加了配送前的(检查清单),包括电瓶车电量、手机电量、刹车是否正常等确认项,并将这些 SOP 进行可视化,在骑手可见的多触点上进行透出,从而有效地保障了骑手的配送效率及配送的安全。与此同时,我们基于骑手的操作场景和特征,对骑手 App 的易用性进行了体验优化,包括放大字体便于查看信息,通过按钮滑动开启的方式降低按钮误操作,增加语音提示提升订单触达效率。不仅如此,我们在骑手的服饰和配送箱体上也考虑了"荧光"的材质设计,提升骑手在夜间骑行配送过程中的安全保障。

不难看出,虽然是一个骑手 App 的体验优化,但我们通过多元化的设计手段,不仅帮助骑手提升了 App 的操作体验,同时也提升了他们的配送效率和安全性,设计师们也因此获得了骑手的高度评价和积极反馈。同时,我们在角色扮演中沉淀的体验直达一线等机制,为进一步提升骑手配送体验、消费者外卖体验等,提供了中长期的服务保障。

• 明星应援站的多元化设计

在新零售期间,我们曾在全国 10 个城市进行过 100 个商场的线上线下全域共振,帮助线下商场和门店进行数字化营销和转化。与此同时,我们在核心城市推动了"明星应援站",将商家的品牌和明星粉丝进行联动,从而助力品牌曝光和转化,期间,我们也邀请到了一些明星进行了联名推广。

POP-UP Store 快闪店（AIGC）

作为"明星应援站"的核心设计团队，我们通过全链路和多元化的设计方法，共同为新零售战役交出了多方满意的成绩单。首先，我们对明星应援站进行了内容拆解。一个完整的应援站包括线下快闪门店和应援互动的软硬件。快闪门店包括氛围物料、商品陈列及展示等；应援互动软硬件包括互动大屏、自动售卖机等。其次，对拆解后的这些内容制定差异化的设计策略。譬如，快闪门店要考虑线下的位置、空间的布局、物料主 KV（关键视觉）的设定和拓展、商品的摆放位置、装置、灯光等。软硬件的设计要考虑用户的交互动作，互动内容的链路设计，以及领取奖品的多端闭环设计等。再次，多角色行为设计。譬如，保安的职责和互动引导人员的 SOP。在一场应援活动期间，我们发现粉丝中有些是宝妈粉，她们带着宝宝站在长长的队伍中，担心宝妈和宝宝太累，我们为现场引导人员制定了 SOP，如果遇到带宝宝的粉丝，无须排队，直接带领他们进入应援快闪店里面，这一行为获得大家的一致好评，直到现在，我还清晰地记得那个宝妈粉丝感激的笑容。

通过这个应援站，我们不难发现，设计师有非常多的事情可以做，或者说，如果设计师具备多元化的设计视角，可以发现很多设计机会点。不仅仅是我们熟

悉的互动大屏等数字端上的设计，还包括空间设计、动线设计、物料设计、品牌
设计、链路设计、互动内容设计，甚至包括角色行为的 SOP 设计多元化等。

• 多模态体验设计

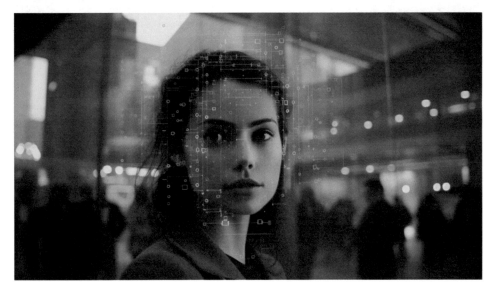

多模态交互：人脸识别（AIGC）

　　体验设计。体验设计早已经不是停留在界面上的设计了，基于产品和服务的
多样性，多模态的交互体验方式也层出不穷。人脸识别、语音交互、手势交互、
可穿戴设备、智能硬件、AI 机器人等，这些多元化的交互场景，在人们日常生活
中进行着广泛应用，从而对体验设计师也提出了多元化交互体验设计的要求。
　　（1）人脸识别。人脸识别看似是一个比较成熟的技术，然而在具体应用场景
中，却存在很多需要设计师关注的体验细节。譬如，有些 App 的登录需要用户
人脸识别，但用户在光线昏暗的场景下，却不能有效地进行识别。目前很多小区
采用了智能化管理，很多门禁也需要人脸识别，然而因为设备的位置没有考虑多
元化场景，导致很多老人必须要弯腰，小孩个子太矮无法自行识别等，间接造成

了安全隐患。在火车站，人群在拥挤排队进站时，人脸识别屏幕中会出现多个人脸，造成识别的准确率和效率不高等。人脸识别本身是一个技术问题，但在技术成熟的今天，不同场景下的识别体验，反而成了设计的重点。

（2）智能语音。虽然，智能语音在各个领域中已经有着比较成熟的应用，如汽车智能语音系统、家用智能语音系统、工厂智能语音生产系统等。然而，语音体验的设计却不容忽视。举几个例子，汽车内和工厂内的语音识别就存在本质区别，因为汽车是一个相对封闭的空间，声音传输质量较高，语音的识别性也高，但工厂是一个相对的开放空间，空间大、噪声大，同样是语音传递和识别，对语音的类型和识别设备都有不同的要求。不仅如此，有的场景需要"对话式"的语音，譬如，指令输出"请播放音乐"，指令反馈"播放您最近听过的音乐可以吗"。有的场景需要"反馈式"的语音，譬如，用智能设备扫描包裹上的条形码，根据包裹类型反馈不同的提示音等。智能语音设计随着智能化设备的广泛应用，也成为了影响用户体验的关键要素。

（3）硬件体验。互联网行业的体验设计师，大多是围绕"数字端"产品做设计的，而在传统制造行业中，很多产品体验是围绕"物理端"的。譬如，洗衣机开机—设定—开启等按钮的位置和顺序等；电冰箱内各个空间的大小和布局是否符合用户的使用习惯等；枕头的高低、大小和硬度是否符合人体工学等；门店的商品阵列、灯光渲染、导购话术培训等。这些物理世界的体验要素也是用户体验的关键。一个成熟的用户体验设计师，是不会刻意区分数字端和物理端的，因为真实的用户在意的是产品和服务，而不是软件或硬件。

不难看出，人脸识别、智能语音等数字世界的体验，以及家电、空间、环境等物理环境的体验，这些跟用户体验息息相关的内容早已经跳脱出了界面 UI 设计本身，且伴随着多样化产品及服务的发展，将会出现越来越多复杂的场景。对于体验设计师而言，多元化的设计能力的培养和实践，既是挑战，更是机会。

精细化设计力

　　精细化设计是对体验细节的衡量，体验的精细化程度既决定了体验的下限，也决定了体验的上限。很多产品及服务因为没有做好体验的精细化，从而前功尽弃；也有的品牌因为极致的体验，从而建立起了长久的用户信任及口碑。精细化设计不仅仅在互联网产品及服务中，在传统行业也是不容忽视的。做好精细化体验设计，不是简单地抠设计细节，更不是追求像素级的视觉，而是基于产品、服务及品牌深度的洞察和理解，对关键体验细节进行精准、精细的表达和呈现，从而直接或间接助力商业的目标。

• 韩国快餐店的服务细节

韩国汉堡套餐的细节（AIGC）

曾有一个韩国汉堡店的大叔老板，改变了我对"服务"的理解。多年前，我在韩国一家汉堡连锁店里，体验过制作汉堡的全过程。在那段时间里，我几乎熟悉了每一种汉堡食材的加工和制作方法。然而，那时最让我感慨的并不仅仅是汉堡商品本身，而是门店的各个服务细节，也是从那个时候我对"细节"有了进一步深刻的理解。

那家门店的老板是一个有点上了年纪的大叔，虽然头上有不少白发，行动也不是那么敏捷，但他做事却一丝不苟。有一次，他跟我分享了他对门店经营的几个见解。他说，韩国快餐店之间的竞争非常激烈，但是他开的这家门店生意却一直很好，原因是他认为"服务细节"是成败的关键。

来门店就餐的客人一般都会选择"套餐"，汉堡的套餐一般包括：一个汉堡、一份炸薯条和一份饮品等，他说，套餐的每一样商品都需要非常讲究。他说，汉堡中蔬菜的量要适中，过多或过少都会影响口感，蔬菜要绝对新鲜，并且要有冰凉感，常温的蔬菜会让客人感觉不够新鲜。炸薯条的关键是"现做现吃"，不能提前炸好了备用，宁可上餐速度慢一点，也要保证薯条是现做的。他还强调，碳酸饮品更加重要，特别是制作碳酸饮料的机器中的饮料浆，要保持定期更换，否则挤出的可乐缺少碳酸，只剩下甜味，口感将非常差；可乐中的冰块的分量和比例也有严格要求，因为韩国人特别喜欢喝足够冰的东西。

不仅如此，他对上套餐的摆盘也非常讲究，汉堡和薯条需要放在餐盘的前面并靠右的位置，可乐等饮品要放在餐盘后面较远的位置，这样客人可以用右手更加方便拿到汉堡等主食，餐巾纸也要放在距离可乐较远的位置，以防止可乐纸杯的水滴浸湿了餐巾纸。同时，每件商品包装的正面必须面向客人，方便用户对"品牌"有正向感知。不仅如此，就连餐盘底下垫的那张宣传纸，也要面向用户，为的是方便用户有意无意能看到上面的图片或文字。

后来，我每次吃汉堡，总会想起那段韩国的经历，想起那个让我受益匪浅的老板。服务细节的意义不仅仅关系到用户的感受，也是通过持续的、极致的体验，建立起的用户口碑和信任，以及用户选择的理由，更是在残酷的竞争中活下来的法宝，然而，可能我们自己也都忽略了这一点。

• 门店的体验细节

一个奶茶店的体验细节（AIGC）

有一次，我在商场逛街时，发现了一家奶茶店，看上去人气不错，于是点了一杯尝尝鲜。在等待叫号期间，我被叫号大屏上的一个体验细节吸引了。

用户在门店下单后，一般都会通过一个取单号的大屏查看自己的订单是否完成。这个大屏上往往只显示两个单号信息，"准备中"和"请取餐"。然而，这家奶茶店的大屏上除了这两个信息，在部分取单号的前面还增加了一个线上订单配送平台的"图标"，如果是通过"饿了吗"下的订单，取单号前面会有一个蓝色"饿"字的图标；如果是通过"美团"下的订单，取单号前面会有一个黄色"美"字的图标。这些图标对于现场的用户而言，可以更加容易区分自己的取单号；对于外卖员而言，也可以更加直观识别自己平台的订单；对于门店和品牌而言，这些线上订单的标注，也烘托出了门店的人气程度，同时也提醒了消费者，如果您喜欢我们的奶茶，也可以随时通过外卖进行下单。

类似的细节，在餐厅门店中也有不同的应用。我在长沙出差期间，就发现一

家餐厅中，会将线上的订单信息在门店内进行播报，门店就餐的客人会不时听到外卖订单的信息，譬如，"您刚收到一个美团订单，请尽快处理"等。这个播报不仅能提醒餐厅工作人员快速备餐，更能烘托出门店人气很高的氛围，从而提升客人对这家餐厅的感知度和好评度。

不难看出，一个小小的图标，一个小小的播报，既不占用门店的空间，也不消耗工作人员的效率和成本，还烘托了门店和品牌的人气，不仅满足了消费者、餐厅工作人员及外卖员等角色的需求，更为门店的曝光、引流和转化提供了牵引。

• 飞机上"高亮"屏幕的启发

飞机座椅靠背上的高亮屏（AIGC）

大家都知道，飞机座椅靠背上的屏幕往往是播放电影或显示航班信息的，目的是方便乘客打发漫长枯燥的飞行时间，或者查看飞机位置信息等，这也是这块屏幕存在的价值。然而，有一次，我在出差的航班上，就因为这块屏幕的一个体

验细节，饱受了一次煎熬。

当时是晚上的航班，本打算闭目养神，稍作休息。然而，座位前面的屏幕始终保持着高亮，我尝试了多次想关闭屏幕，包括使用遥控器或屏幕总控按钮等，最终发现都是徒劳，环顾四周，也没有看到关闭状态的屏幕。起初我以为飞机平稳飞行后，可能就会自动关闭吧，没想到在几个小时的行程中，屏幕高亮了一路。因为飞机空间狭小，屏幕距离乘客视线的距离非常近，对于那些希望休息的乘客而言，始终高亮的屏幕实在让人无奈。

这个"高亮"的屏幕让两个角色有所启发。对于设计师而言，对体验要素的颗粒度及体验标准的敏锐度要有更加专业的自我要求。对于服务提供者而言，是否有常态化的体验自检、自查机制，是否邀请专业体验官或日常收集真实乘客的反馈，都直接影响了消费者的体验满意度。

• 一个反光的二维码

一个让人纠结的二维码（AIGC）

如今，在餐厅里扫码点餐已经是非常普遍的事情了。然而，我曾去过一家餐厅，还是一家年轻人耳熟能详的品牌餐厅，在我点餐的时候扫了十几次之后依然不成功，无奈之下我只能请教老板，最后，好不容易才吃上了饭。

因为那个二维码是"金属"材质的，由于材质反光的原因，我只能尝试各种角度、距离，最终才能"幸运"地识别。后来老板给我做了演示，他一只手护住二维码，防止光照产生的亮点，一只手进行扫码。这个点餐的过程，是多么的不容易。

不错，就是因为这个"反光"细节，足以让用户去找服务员或老板；如果服务员和老板忙，足以让用户长时间等待；当用户希望"继续点餐"或"再次下单"时，也足以让用户选择放弃。下面来分析下这个细节可能导致的问题，扫码费劲，降低的是用户的点餐体验；找老板，浪费的是服务提供者的服务时间，提升了门店的经营成本；让用户放弃再次点单，影响的是一个餐桌的多次转化率。试想，这样一个问题，如果每天、每桌、每个门店都在发生的话，门店的用户体验和经营效率可想而知。

这看似只是一个再小不过的问题，也可能真的没有那么大的影响。然而，问题在于，就是这样一个小体验却被大多数人所忽略，在我们日常服务和经营的过程中，又存在忽视着多少看似不起眼却潜在大量问题的小体验呢？如果连这些小体验都关注不到或认为不必关注，又何谈什么服务力、竞争力和品牌力呢？

经营企业和品牌如此，经营个人专业和事业亦是如此。关注小事，往往是更大的格局。

情感化设计力

　　用户总喜欢那些有情感共鸣的事物。譬如，用户都喜欢贴心的服务、好用的产品、温馨的提示、真挚的沟通、友好的话术等。这些内容都离不开情感化设计。不仅如此，情感化也是链接用户和商业的纽带，让用户对服务和产品产生情感链接，增加用户黏性及信任。

• 关于情感化的讨论

"下雨天"背后的商业逻辑（AIGC）

　　为了保障好的设计产出，内部设计对焦和评审是必不可少。最近，在一次设计评审上，我们讨论到了"情感化设计"。很多小伙伴也发表了各自不同的想法，同时也列举了不同产品的案例，下面一起来看看讨论的过程和结论。

　　期间，我们也讨论到了美团外卖的一个情感化设计细节。用户在下雨天订外卖时，会在地图详情页看到下雨的动效，这个雨天效果很逼真，很多宅在家里点外卖的人也是因为看到这个动效才知道外面正在下雨。这个下雨的情感化设计，目的可不仅仅是告诉用户外面在下雨，而是通过下雨的提示，告诉用户外卖配送时效可能会延长，为的是用情感化的方式管理用户的预期，从而降低用户的客诉率和退款率。

　　同时，我们对淘宝的"支付成功"页面的情感化设计做了分析。在淘宝上买过东西的小伙伴都知道，在淘宝交易链路中，"支付成功"页面是用户必经的一个页面，所有有交易记录的用户都会看到这个页面，属于高价值精准用户的高曝光页面。在这个页面的顶部有一个情感化的氛围图案，针对不同的用户，会出现不同的图案，有时是88VIP图案，有时是天猫图案。这个情感化图案的设计，不仅仅是让页面看上去更好看，毕竟没有人喜欢特别花里胡哨的页面，也不仅仅是给予交易成功用户的一个反馈，毕竟反馈的方式有很多，不一定非要用图案。其实，原因很简单，这些情感化图案都有一个共性，就是自带"业务属性"，无论是88VIP还是天猫，都是在给消费者加强业务或品牌的印象的，也就是通过一个高频场景，提升品牌曝光，为消费者不断地"种草"，最终是为了更多丰富场景的引流和转化。

　　在整个设计评审中，我们就情感化的设计达成了基本共识，在商业化场景中，情感化设计不应该仅仅是用户侧感知层面的情感表达和呈现，情感化更要能够服务于业务目标，不同的业务目标，情感化的表达方式也会有差别。大家可以想想身边的产品，如金融类的、购物类的、社交类的、学习教育类的、本地生活类的等，它们的情感化表达都有怎样的差异，这些差异是否助力了业务目标。

• 地图上的情感化表达

大家都在电商平台上买过东西，手机上成功下单后，会自动生成一个物流详情页面，告诉消费者当前货物的配送状态，以及预计的送达时间等。这个物流详情页的核心内容由两部分组成，一部分是轨迹地图，一部分是轨迹信息。轨迹地图上会通过多种物流元素来呈现包裹的轨迹，如地图、配送小车、时效信息气泡等。我们曾经对物流配送小车进行了情感化变装设计，帮助业务带来了增量转化。

在一次"七夕"情人节的大促前，我们对物流详情页进行了共创，构思如何通过物流要素的创新设计，帮助业务带来正向结果。最终，我们打起了"配送小车"的主意，我们的逻辑是，因为"七夕"情人节期间，鲜花等品类会是爆品，鲜花代表了爱情、告白、甜蜜和纪念等美好的寓意，于是，我们尝试把配送小车改装成了"鲜花车"，不仅更换了小车的颜色，增加了鲜花氛围的飘带，还在车顶上透出了"七夕"两个字，让消费者在"七夕"期间下订单后，第一时间能够看到这样一辆承载着美好氛围的小车。经过与品牌团队的协同，我们的鲜花小车如期上线。上线后不久，这个方案就收获了不少的"点赞"。有的业务方还说，这个细节太赞了，不仅在内部，这个设计还被小红书上的一些博主点赞和转发。

后来，我们将配送小车的情感化变装，进行了产品化，并在接下来的中秋节大促上进行了复用，同样收获了非常多积极的反馈。情感化看似是一个感性的内容，但如果与业务场景的要素结合得好，便能够有效地提升消费者积极、正向的感知和心智，从而带来更多的转化和复购。

• 一碗"可定制"的馄饨

上海当地有一家馄饨店，里面有我最喜欢的小馄饨。可我每次去那里，都存在同样一个顾虑，我每次去吃，都必须去柜台点餐，因为我有一点"忌口"的诉求（自己不喜欢榨菜、紫菜和虾皮等配料）。然而，服务员经常不在位置上，偶尔

也只能无奈扫码点餐。有一次扫码后，我惊喜地发现，点餐小程序中是允许定制口味的，我可以选择不要榨菜、不要葱、不要紫菜、不要虾皮，也可以选择标准等。惊喜之余，我很快发现，这些"做法"中只能"单选"，也就是说，在各种配料中我只能去掉一种忌口的配料。最终，我只能选择将就。

一碗可定制的馄饨（AIGC）

稍微不错一点的餐厅，服务员都会询问顾客，是否有忌口的。点餐类产品，将这个人性化的流程植入到产品中是非常大的一个进步。然而，之所以会出现以上的问题，关键原因是产品上没有"范围闭环"（最小闭环）。刚才那个点餐小程序中看似添加了定制功能，但却没有实现最小范围内定制内容的闭环，因此，依然不能满足用户的定制诉求。同样的道理，在火锅店，如果只允许顾客选择菜品，却不能选择锅底，那么点餐这个流程是不能闭环的，顾客依然避免不了呼叫服务员，即使有了点餐小程序，依然避免不了需要走传统点餐流程进行服务闭环。

我们经常提到"最小闭环"，其实，最小闭环不仅仅是产品的上线或功能的打通，更是最小范围内场景体验的闭环。

• 一个布娃娃的诞生

有"出生证明"的布娃娃（AIGC）

有一次假期，我陪家人去了一趟迪拜。期间，自然少不了逛一下"Doubai Mall"，迪拜购物中心是世界最大的购物中心，据说有 1200 多家零售店，以及 150 多家各国餐饮，占地面积相当于 200 个足球场。当时，迪拜购物中心中的很多门店已经筹备起了万圣节，女儿开心地拉着我逛了几家玩具店，并选择了一个可以定制的布娃娃作为她自己的礼物。然而，这个布娃娃却并不简单。

首先，那个兔子模样的布娃娃只是一个空空的"皮囊"，而填充物在另外一个旋转透明的机器里面，那个机器对填充物的材质不断进行着加工、消毒和护理。小朋友需要在导购的帮助下，一起把填充物填充到布娃娃的皮囊中。其次，需要为布娃娃进行穿搭，其服饰和装饰品也是有几十种风格可供选择和定制的。最后，导购蹲下身来，认真地告诉女儿，这个娃娃的体重、身高，被制作的时间、地点，以及她的主人的姓名，并在电脑中一起打印了娃娃的"出生证明"。女儿看着眼前属于自己的兔宝宝，并手捧着她的出生证明，激动不已，爱不释手。整个过程，就连在旁边观看的我和妻子也感动不已。

看到女儿开心的样子，我也感慨着整个过程。可视化的填充物让家长安心、放心；共同填充、穿搭的过程，提升了用户的参与感和互动性；出生证明直接建立了用户的专属性和情感链接。同样一个布娃娃，或可以作为直接出售的成品，或与用户进行互动，并结合情感化的服务，赋予商品不同的意义和价值。

一年后，如果商家联系我们，提醒女儿给兔宝宝过生日，并附上周边礼物的推荐，会不会更有意思呢？情感化设计，不仅仅是心智、印象或感知，更是一种建立在用户体验基础上的商业化策略。

• 外卖小哥的尊严

茶颜悦色的门店中，有个角落会放置着一次性口杯和自取的白开水，这是专门为外卖小哥准备的。茶颜悦色有大量订单是外卖订单，因为人气高，订单多，外卖小哥经常要在店内等待，商家知道外卖小哥不容易，所以特意准备了这种贴心的服务。外卖小哥在门店等单期间，能喝口水、喘口气，在空调下稍作休息，自然对茶颜悦色的品牌有极高的评价，也会更加积极地进行配送。这项服务便是品牌对服务提供者进行的情感化设计，不仅提升了配送效率，也提升了品牌的口碑。

• 文字的情感化表达

情感化的信息表达有很多种，如文字、表情、图标、插画、语音、视频等。对于情感化的表达，设计师往往首先考虑的是更容易可视化的形象或是符号。然而，文字才是最能够表达情感的信息载体，这一点往往被忽略。可视化的图形、符号等更多的是能够加深信息传递的强度，而文字却能让信息内容与用户发生更细腻、更持久的情感连接。

关于文字情感化表达，最有代表性的就是淘宝客服对消费者的那个称谓"亲"，仅一个字，就大大拉近了平台与客户之间的距离，这个字好记、方便说、

都能懂，因此被大家广泛使用。不同的表达方式，对消费者的感受完全不同，甚至是天壤之别，我们对比下这两种方式："快递配送中"和"您的包裹正在向您赶来"，有的场景需要我们用简洁直白的信息，有的场景却可以更加拟人化，从而提升年轻的品牌调性。再譬如，在常见的评价反馈后，默认的反馈文案往往是"已评价"，然而如果尝试变成"谢谢您的评价，您的反馈对我们很重要"，或是"收到您的反馈，正在为您处理中，请耐心等待"等，这样的表达效果会让消费者感觉自己受到了尊重。当然，情感化表达也是要分场景的，譬如金融或法务类的产品，比起"亲"，称呼"尊敬的客户"，或是"尊敬的＊先生或女士"，会更加有利于用户建立起信任感。

不难看出，在产品及服务中，文字的情感化表达无处不在，如亲切的称呼、鼓励的反馈、舒服的陈述、温馨的提醒等。根据场景特性，恰到好处的文字情感化表达，可以让用户感受到亲和、尊敬、信任等，从而提升用户对产品的感知、心智和黏性。同时，在商业化场景中，情感化设计不仅仅是为了满足用户侧的情感化诉求，更要能够助力商业化目标和指标，服务体验设计师在做情感化设计时，关键是要平衡和坚固好用户的情感化价值和商业化目标，二者往往缺一不可。

触点设计力

• 物理触点

一条"网红街"的路边（AIGC）

在上海杨浦区复旦大学附近，有一条街叫"大学路"，也是当地的网红街。大学路的氛围非常好，到处是别致的咖啡厅、西餐厅、奶茶店，以及各种网红店。这里的年轻人也很多，如大学生、职场人、创业者等，他们经常汇聚在这里，聊天、交流和放松。这里每到周末，就会变成"限时步行街"，并尝试举办各种主题活动等，到处充满着年轻、时尚和国际范。

有一次周末，我们全家去大学路散步，当天并没有繁杂的活动，但我却发现在步行街的两旁，每隔十几米的距离就放置着一把精致的太阳伞，伞下是几把时尚简约的桌椅，只要有空位，行人便可以随意坐下来，聊聊天、看看路人，无不惬意。坐下来的路人往往会去附近门店买点咖啡或点心，一边享用美食，一边感受惬意的时光。我们也随意找了一个位置坐下来，妻子也买了下午茶，全家度过了一个美好的下午。我知道，日常这条街上是来来往往、熙熙攘攘的车辆，送外卖的摩托车和自行车，然而在限时步行期间，几个供行人小憩的桌椅却给这里带来了不一样的氛围和商机。

首先，开放的桌椅空间不仅仅为行人提供了休息的空间，更重要的是提升了行人在这里的停留时长，行人在停留休息期间总会想要吃点东西、喝点东西，而身旁就是各种门店和餐厅，这直接提升了门店的公域转化。从行为学角度而言，用户有停留，才可能进店，才可能转化，路边的这些桌椅就是一个个能够有效促进行人停留的物理触点，也是提升门店转化漏斗的关键触点。其次，从成本角度而言，因为街边是一个临时空间，所以不需要高品质舒适的桌椅，可以选择那些简约的、高性价比的，而且这些桌椅是可折叠的、便携式的，这又提升了搬运和拆装人员的效率，无形也控制了人工成本。

从这个逻辑而言，**用户停留时间越长，转化率越高；停留时间越短，转化率越低；没有停留就很难转化**。增加用户停留促转化，不仅在线下，线上也是如此，直播间主播们卖力与用户互动，希望用户在直播间停留更长的时间，也是同样的道理。因此，如何通过有效的触点提升用户停留时长，是提升用户转化的一个关键手段。当然，现实中也要考虑具体的场景，有些货架电商的产品链路也会通过减少不必要的触点的方式，促使用户快速转化。

• 人际触点

在很多国际机场都有手机租赁的服务，我曾经在韩国仁川机场体验过一次手机租赁服务，让我至今难忘。当我行程结束归还手机时，服务员简单检查了一

下手机，亲切地告知我，您在使用手机期间，所有的短信、电话和图片等私人信息，我们将全部为您清除，请您放心，现在我将马上帮您手机格式化，您看是否可以，经过我的同意后，服务员刻意让我看着手机屏幕，并将手机上所有的信息进行了清空，最后她郑重地感谢我使用他们的租赁服务。整个服务过程中，她一直注视着客户的眼睛，并尽量用轻柔且不失专业的语气跟我交谈，特别是经过同意，并当着我的面删除手机信息的动作，让我印象深刻，不但让我消除了隐私信息泄漏的顾虑，并且感受到了用户至上的尊敬。

韩国机场的手机租赁服务（AIGC）

在韩国的很多出售门票的地方都会有不少智能售票机，这个售票机的系统可以支持所有的支付手段，包括现金、信用卡等，满足了不同用户的不同需求，整个系统的交互也简单易懂，硬件性能也不错，出票速度很快。然而，就在这样智能化的售票机前面，服务提供者依然会安排一位助手，这个助手可能是职员，可能是兼职人员，也可能是志愿者，专门用来帮助前来购票的用户。智能售票机的存在不就是为了节约人力成本吗？为什么还要再配上一个人力，智能化的意义在哪里呢？我起初也是这么想的，后来我了解到了原因，即使售票系统的体验做得再好，速度再快，对于初次使用或偶尔使用的用户而言，也都是陌生的，特别是

在高峰购票的场景下，购票助手就显得尤为重要了。不仅如此，这样的助手除了帮助用户购票，也往往承担着介绍、引导、互动等职责，能够大大提升效率和用户满意度。目前类似的做法越来越普及了，机场自动售卖机旁的导购员，除了帮助需要的用户取票，还会引导用户加入会员并提供咨询服务等。

• 数字触点

多元化的数字触点（AIGC）

在数字化环境中，数字触点的种类和样式非常多样。传统意义的数字触点主要是指数字化产品中，用户与产品的交互和体验的触点，譬如在抖音上购物时，用户进入商城、搜索商品、查看详情、加入购物车、支付成功、查看物流信息等，这些都是一个个数字触点，这些触点共同构成了用户全链路的购物流程。在数字化的产品体验中，我们经常提到的卡点、断点等，指的都是数字触点的体验指标。伴随数字化场景的渗透和智能硬件的普及，数字触点的范围也在发生着改变，譬如快餐店的自助点餐机、门店扫码进入点餐的小程序、自动调温保鲜的智

能冰箱、卫生间感应出纸的设备、扫码开锁的共享单车等，这些数字化的软硬件或智能设备等都可以被视为广义的数字触点。衡量是否是数字触点的一个关键原则，就是看这个触点是否能够生成数据，包括用户行为数据、食品安全数据、空气指标数据、交通出行数据、健康数据等。

在《服务设计微日记》中，我就提出过触点的三大类型：物理触点、数字触点和人际触点。这些触点往往不是独立存在的，而是相互影响，譬如共享单车离不开扫描二维码的数字触点，以及自行车本身的物理触点；线上点外卖离不开平台下单的数字触点，以及送餐上门的外卖小哥等人际触点；好的空调上门安装服务既离不开购物平台下单和支付的数字触点，也离不开专业上门安装师傅的人际触点，还离不开空调设备本身的外观、品质、印象等物理触点。所谓触点设计，就是通过不同类型触点的链接、融合和触达等方式，构建出让用户满意的链路和场景，从而促进产品、服务和商业持续创新。

内容设计力

设计师，更是内容创作者（AIGC）

我们在微信公众号里阅读的文章、抖音上看到的短视频和直播、小红书上看到的图文、小宇宙上听到的博客等，都是一种"内容"。内容设计力，可以简单地理解为内容的生产力，或内容的创新力。

我在短视频爆发初期，就尝试在抖音上创作和分享短视频了，从内容定位、人群分析、视频拍摄和剪辑，再到内容发布和互动，在短短几个月内，就把以韩国妻子为主角的账号做到了 10 万多粉丝，在餐厅、超市、大街上，妻子经常被认出来，就连中央电视台生活频道主编也前来邀请我们做节目嘉宾。除了内容创作，我对内容变现也进行了探索，当时短视频带货刚刚兴起，基于好奇、好玩的

心态，我也尝试把妻子用的一些韩国家电或食材等挂上小黄车，记得有一个韩国品牌的电饭煲，一晚上就卖了十几个，佣金也有大几千，虽然跟现在动辄几个亿销售量的主播无法相提并论，但在短视频探索初期，能把内容电商的闭环走通，并获得小小的收益，已经让我们非常兴奋了。

在设计领域，很多人基本上都是通过"服务设计茶山"微信公众号认识我的。当时我刚回国，就希望把自己过往的所见、所闻、所获，分享给更多的小伙伴，因此一直坚持服务设计相关内容的输出和创作，除了商业实践和心得，更多的是日常生活中的服务洞察，也包括后来的职场经验等，这些内容都是经过了内容构思、内容加工、内容输出等这样一个过程生产出来的。当然，内容也有匮乏的时候，为了能持续地生产和输入内容，就必须不断地学习、记录、思考等，关注了我的公众号的小伙伴都知道，内容创作早已经是我生活的常态了。

内容，不是突发奇想生成的，想要进行内容创作，就必须对内容有着丰富和深刻的理解。我日常会看大量的内容，公众号的优质资讯、小红书的宝藏经验、抖音的专业博主、小宇宙的年轻创业者等，当然，日常我也有保持大量阅读的习惯，只有丰富内容的输入和供给，才能为内容的串联、组织和加工建立前提和基础。然后，就需要对内容进行"萃取"，也就是对优质内容的提炼和总结，这样才能不被信息所累，而是将有用的信息转化为内容创作的价值输入。不仅如此，还要对内容保持独立的态度，同样是一条资讯的解读，优秀的博主一定不是照搬或复述，而是结合自身独特的视角、观点、风格等，对内容进行转译，这样的内容才有特点和差异，才会被吸引。

内容，是要传递价值的。有的内容传递的是"信息价值"，有的内容输出的是"情绪价值"。譬如，新闻主播、财经主播、商业小纸条等，用户能获取新鲜资讯、专家解读等，这些内容提供的就是信息价值；而说唱主播、高颜值网红或明星主播等，大家看了这些内容，会心情放松、愉悦，甚至崇拜、敬佩等，这些内容提供的更多是情绪价值。当然，很多内容为用户同时提供了信息和情绪两种价值，譬如，有一个烹饪主播，一方面介绍烹饪的食材、流程等教程，让用户可以边学边做，另一方面讲述这道菜背后的故事，让在外打拼的人想起小时候家的味

道，让相似经历的人获得情绪共鸣。即使是新闻主播，传递资讯等信息价值的同时，主播的观点也能带来独特的情感共鸣；即使是健身主播，在传递减肥、塑形等情绪价值的同时，也能从主播身上收获规范的运动姿势、合理的饮食习惯等健康常识的信息价值。不难看出，好的内容往往同时具备多元化的价值。

好的内容，除了能提供信息和情绪价值，还应该是可以变现的，变现的方式有很多，譬如，流量平台变现、短视频或直播带货变现、直播打赏变现、商业广告变现、IP 周边变现、品牌代言变现或售卖课程变现等，关于内容变现，后续我会在公众号中做更多分享。

以上内容，给大家呈现了职场设计师应具备的 6 个核心设计力，全链路设计力、多元化设计力、精细化设计力、情感化设计力、触点设计力和内容设计力等。全链路强调的是全局和体系化，多元化强调的是设计手段的多样性，精细化强调的是服务细节的呈现和表达，情感化强调的是用户视角和同理心，触点强调的是数字、物理、人际等差异化介质，内容强调的则是信息价值和情绪价值的生产和输入。这些设计力之间并不是割裂的，而是相互关联和融合在一起的，在项目实操中，这些能力也是需要融会贯通、活学活用的。最后想要提醒大家的一点是，不能为了设计力而设计，设计力也是设计手段，针对具体的问题，能够有效地解决问题，才是设计力的本质。

如何量化设计价值

量化设计价值的工具和方法（AIGC）

在职场中，经常困扰设计师的一个问题是如何量化设计价值，相关的几个问题是如何衡量设计的产出、衡量设计的标准是什么等，这几个问题并不好回答，因为不同的企业或平台的标准有所不同，即使同一个标准，大家的理解和解读也会有差异，但这几个问题的背后都离不开"量化"和"衡量"这两个关键词。

• 关于"量化"的理解

关于量化，首先理解商业化背后的逻辑是关键。商业化产品及服务的背后都

是用户，有用户就会有用户的喜好、购买、评价等用户行为，有用户行为就会产生数据，有数据就可以量化，或有量化的依据。从这个逻辑而言，所有的商业化产品及服务都是可以量化或相对量化的，因此大多数商业化的设计价值也是可量化、可衡量的，只是基于不同的项目和场景，衡量的方式和方法不同而已。从实操层面而言，设计的量化可以分为绝对量化、相对量化、不可量化、无须量化等几个维度。

第一，绝对量化。主要是指那些可以量化的指标或内容。譬如，产品的曝光率、点击率、转化率、复购率、跳失率、客诉率等。可量化的指标一般都是有精准、明确的数据作为依据的，且数据的特征也往往是可获取、可更新的。

第二，相对量化。主要是指用定性的方式进行的相对量化，或是需要明确指标口径才能量化的内容。譬如，用户的满意度、用户的易用性、用户口碑或品牌心智等。相对量化的内容一般应用于用户访谈、商家调研，以及行业分析报告等场景。

第三，不可量化。不可量化和可量化是相对的，不可量化的内容也可以在特定条件和范围内进行相对量化。譬如，品牌印象就是一个不可量化的内容，关于印象，这里只能给出几个关键词，如品质、高雅、舒适等，但是当我们把品牌印象转译为品牌感知度时，并将感知度拆解为品牌搜索量、商品好评率、差评率、投诉率、复购率等时，就可以对品牌印象进行相对量化了。

第四，无须量化。无须量化强调的不是没必要量化，而是基于项目优先级和承接策略，看是否需要进行量化。通常一个设计师在相对时间内，往往会承接不止一个设计需求，有的是重点需求，有的是功能迭代的小需求，在有限的时间内，能够快速完成并交付本身就是设计价值，这个时候，就不一定非要刻意去量化复杂指标来证明设计价值。在职场中，需求优先级的判断和承接策略，也是设计师成熟度的一种反映。

• 设计价值的"衡量"

设计力，通常是通过"设计产出"体现出来的。设计产出不仅包括交互或视

觉稿的需求交付，也包括用户调研、竞品分析、设计提案、创新探索、工具方法沉淀、设计专利、设计分享等。如何衡量设计产出？衡量设计产出的标准有哪些呢？这几个问题都是职场设计师经常感到困惑的问题，

首先，要做"对的"事。衡量设计产出最基本的要求就是要做符合"目标"的事情。这里的目标，首先是要基于业务的设计目标，譬如，业务要做商家渗透率，基于这个目标，设计要做商家平台体验升级，这就是"对的"事情。如果基于商家渗透率的目标，制定了提升消费者体验的设计目标，就是不符合逻辑的。虽然，提升消费者体验，在任何时候都非常重要，但却不符合商家侧当前的业务目标。做"对的"事，也包括跟设计主管对齐设计团队的内部目标。譬如，同样是商家平台体验升级的设计目标，也许设计内部还希望借助这个项目建立商家侧设计语言，并沉淀商家平台标准化组件库。如果设计师没有对齐这个目标，即使商家平台体验做得很好，设计结果也可能大打折扣，甚至因为没有考虑一致性的问题，可能导致增加开发成本、降低效率，反而会起到反作用。因此，做"对的事情"，是衡量设计产出的首要判断依据。

其次，明确设计衡量指标。衡量设计的产出往往看两个关键指标：结果指标和过程指标，也包括增量指标、感官指标等辅助参考的指标。下面通过几个具体实例来解读这几个指标。

第一，结果指标。就是以"结果"为导向的衡量标准。举个例子，如果将商家入驻效率作为一个设计目标，入驻提效 10% 作为一个衡量指标，设计师通过商家访谈、入驻链路优化、去卡点等设计手段，实现了商家入驻提效 12%，那么从"结果"角度而言，就是达成了指标的，这个可衡量有结果的指标就是结果指标。

第二，过程指标。过程指标是以"过程"为导向的衡量标准。典型的一个场景是，一款从 0 到 1 搭建的产品，历经 3 个月的研发，目前正准备上线，上线前是无法用"结果指标"来衡量设计产出的，此时过程指标就发挥作用了。譬如，在设计过程中，商家调研问卷的数量和报告的质量，基于用户诉求产出的设计提案，用户对提案的接受度和满意度，以及设计稿产出过程中通过标准化组件应用

节省出来的开发人日等，这些都是过程指标所包含的内容。不同项目的过程指标是不尽相同的，好的过程指标能帮助我们有效地衡量设计的过程产出，因为有好的过程，往往结果不会太差，从这个角度而言，过程比结果更加重要。

第三，增量指标。增量指标是在过程和结果指标的基础和前提下，可进行辅助参考的"进阶"指标。对于一些中高阶的设计师，需要共同制定"增量指标"，譬如，沉淀可复用的工具和方法，并进行跨场景的应用，组织横向项目复盘、分享，赋能团队设计体系，创新和探索类的设计提案，能够在国际知名大赛中提名或获奖等。增量指标也是一种设计影响力，从项目中来又能反哺项目。这里需要强调的是，只有在"结果和过程"指标完成的前提下，增量指标才有意义，反之，为了沉淀而沉淀，为了分享而分享，为了影响力而做影响力，则是本末倒置。在企业中，如果项目没做好，只靠做专业是很难建立真正的影响力的。

第四，感官指标。感官指标不是一个严谨、科学、有理有据的指标或标准，但却是设计满意度的一个直观反映。以创意和品牌设计为例，当设计师呈现出一个既酷炫、简约，又符合业务逻辑的方案时，所有看到这个方案的人都会眼前一亮，并给予称赞和认可，这种认同感和信任感虽然不是理性或数据可衡量的，但却是设计满意度的一种外化和感知。反馈，也是设计师综合能力的体现。在很多大厂的绩效季，设计师都会被邀请进行 360 环评，360 环评是邀约设计师的上下游合作伙伴和主要业务方，进行的 360 度的全方位的反馈。有的设计师会收获高度评价，有的设计师收到的则是普通评价，也有的设计师会收到投诉，这些反馈不仅仅包括设计师的设计产出反馈，也包括团队协同、合作态度、沟通能力、信任感、价值观等多元化的综合反馈。

不难看出，衡量设计产出的方式有很多，不同行业或企业可能存在不同的衡量方式，但背后的核心基本上都离不开"过程和结果"。同时，这些所谓的衡量指标不仅仅只是为了"衡量"而存在的，也是作为"目标"引导和帮助设计师进行成长和突破的，就这一点，很多设计师没有意识到，这也是设计认知的一个重要内容，在后面的"认知力"章节中会展开描述。

本章小结

（1）全链路，强调的不仅是"链路"，而是"体系化"。

（2）多元化，不仅仅是多元化的设计手段，更是多元化的思维方式。

（3）精细化，反映出的是设计的敏锐度和设计的深度。

（4）情感化，背后是用户视角的"同理心"。

（5）好的触点设计，能够助力产品体验及服务创新。

（6）内容的生产力，是设计师未来的一个核心竞争力。

（7）有些设计价值需要"衡量"，有些设计价值却无法"估量"。

04

驱动力：设计师最宝贵的特质

　　如果有人问我，优秀的设计师都具备怎样的特质？我会毫不犹豫地回答是"驱动力"。每次遇到那种自驱型的设计师，总是让我两眼放光。驱动型设计师的行动力，不仅仅源自那些外部要素，如薪资、岗位、场景、团队等，至少不全是这些，同时源自更重要的内部要素，如兴趣、挑战、目标、价值和成就感等。对于驱动型设计师而言，外部因素并不是不重要，而是他们知道，当自身的能力、潜力和热情得到充分激发和释放时，自身的价值也会被充分认可和肯定，那些外部因素也会水到渠成地被满足。本章将为大家呈现"驱动型"设计师的特征，以及他们是如何通过设计驱动，产生增量设计价值，从而驱动业务和商业，同时成就自己的。

AIGC 驱动

• AI 的三个阶段

一个残酷的事实，无论你是否做好准备，AI 早已经以飞快的速度，闯入了大众的视野，并以肉眼可见的速度，开始颠覆各个传统产业。从事物普遍的发展规律和周期而言，AI 会经历三个阶段。

第一个阶段：认知。这个阶段是人们初识 AI 的阶段，对文生图、图生图、一句话生成视频等这样新颖的、惊艳的内容充满了好奇心，这个阶段如果你能生成一些酷炫、唯美、创意的内容，便会引来很多人的关注。因此，在初期认知阶段，利用信息差，进行 AI 科普的博主、专家等，会雨后春笋般的涌现。与此同时，AI 如何在商业中落地和应用，也是大家在这个阶段探索的重点。

第二个阶段：应用。因为 AI 是基于数字化大模型的，因此 AI 的应用阶段，往往会首先发生在互联网等科技企业中。AI 的应用可以拆分为工具化应用和商业化应用，工具化应用主要是在企业内部，针对既有业务，进行的 AI 化的尝试和探索；商业化应用主要是 AI 作为一种服务，对外进行商业化的价值转化。譬如，字节跳动旗下的"豆包"、飞书的"飞飞 AI 助手"、剪映的"AI 云剪"、火山引擎的"智创云"等，都是 AI 工具化和商业化的一种应用。在这个阶段，同时也会出现大量 AI 的探索应用场景，譬如通过 AI 制作 PPT，用 AI 做剪辑，用 AI 制作出建筑效果图、用 AI 生成动画等。

第三个阶段：颠覆。伴随着越来越多 AI 工具的应用和渗透，AI 会渗透到各个行业，包括教育、医疗、出行、饮食、购物等等。基于图像大模型的 AI 智能修

图，可以直接颠覆摄影和婚纱写真等行业；基于语言大模型的同声传译智能耳机和协同办公软件，可以直接颠覆国际化协同的方式；基于独居老人行为大模型的 AI 护理机器人等，可以直接颠覆养老和护理产业；基于教育大模型的 AI 自习室等，也成为一种教育新模式的探索。这些 AI 的场景渗透，对传统行业而言，都可能是一种全新的颠覆。

感知、应用和颠覆这三个阶段，应该是循序渐进的，但因为 AI 的发展速度过快，以至于这三个阶段，几乎是同时并行发展的，在过去一段时间，我们既能看到大量的 AI 生图的在线课程，又能看到企业不断发布新的 AI 工具，并宣布 All in AI，还能看到获得大量投资的 AI 创新项目在逐步落地。不难看出，在 AI 发展的每个阶段中，都蕴涵了前所未有的巨大机会，无论是企业或个人，我们对不同阶段的认知和布局，将直接决定了我们未来的生存力和竞争力。

AIGC 创新力（AIGC）

• AIGC 三角创新力模型

AIGC（生成式人工智能），是人工智能价值显性化的关键里程碑。用户可以

通过简单的文字等信息输入，就可以智能生成文字、图片、音频、视频等，典型的应用包括：Midjourney、Stable Diffusion、Runway、Pika 等。在 2024 年 2 月 15 日，OpenAI 又发布了 Sora，从此揭开了人工智能"文生视频"的变革性的全新篇章。简而言之，我们通过文字提示语的输入，可以直接生成 60s 高品质的视频。通过官方发布的视频不难看出，AI 理解真实世界的能力已经超出所有人的想象，不仅有一镜到底、多镜头切换的能力，而且还可以模拟流水、烟雾、碰撞等物理特性，有人称 Sora 开启了 AI 发展的"牛顿时代"，而就在 Sora 刚刚发布的几天后，AI 已经开始学习模拟声效和声音了，AI 基于物体的类型、材质、位置、交互关系、所处环境和场景等，在声音数据库中进行高效检索、匹配和多音轨输出，从而生成接近真实世界的逼真内容。

从智能文字到高清图片，再到肉眼无法分辨的高保真视频，甚至生成一个 App 或网站，这些 AIGC 多模态的产物和进化几乎是同时发生的。

在这样一个趋势下，作为设计师，我们具体能做些什么呢？

首先，我们要知道 AIGC 的方法论和底层逻辑，我结合 AI 应用的特性和原理，将 AIGC 创新用一个模型来表达，我称其为"AIGC 三角创新力模型"。"AIGC 三角创新力模型"的最底层是"大模型层"，主要指的是各个业态的数据和大模型；中间层是"应用层"，主要指的是 AI 的各种产品、工具和能力等；最顶层则是"表现层"，主要指的是 AI 生成的内容，以及用户对这些内容的感知、交互和体验等。模型层是大模型的 Input，感知层是多模态内容的 Output。通过这个模型，我们就能判断出设计师的定位及核心价值。首先，在模型层，设计师要了解数据和模型的基础原理，但却不一定要深入研究大模型的运算逻辑；其次，在应用层，设计师可以像做产品体验设计一样，站在用户视角，通过全链路、精细化的方式，塑造出 AI 产品及工具极致的交互体验；再次，在表现层，设计师可以聚焦内容的创意、品质、脚本、模板和规则设定等，让内容更加符合业务需求，更加超越用户预期。

在应用层和表现层之间，还有一个隐形的层级，我称其为"指令层"，指令是 AIGC 创新中的一个关键要素，AI 工具虽然很强大，但不同的用户生成的内容

却截然不同，其商业价值也可能天壤之别，这个差别的秘密就在于"指令"。譬如，同样是关于"猫"的创意，有的人通过提示词的描述，只能生成一只可爱的宠物猫，有的人则可以生成"一只带着皇冠的猫王，坐在古罗马竞技场上，观看猫角斗士的决斗"。这些不同的创意，都源自于不同的指令，而不同的指令又是源自于我们丰富的想象力、抽象力和整合力。在指令层，设计师是有天然优势的，设计师的想象力不仅仅可以天马行空，也可以基于业务目标对创意进行收敛、聚焦或拓展，并通过创意再加工，最终输出符合目标的内容。

通过 AIGC 三角创新力模型，我们不难看出，设计师的发力点，主要集中在"应用层、指令层和表现层"。不同的 AI 工具，这三层的内容会各有差异，举几个例子，以 Midjourney 为例，应用层就是 Midjourney 这个平台及工具的搭建，包括注册、社区、生图的全链路设计等，指令层则是生成图片所需的结构化描述语，包括人物、环境、场景、物体关系、风格、尺寸等关键词和指令术语，而表现层则是生成内容的细节刻画、风格设定、美学感官、创意表达等。以字节跳动的"豆包"为例，应用层就是豆包 App 的搭建，包括产品框架、交互链路、智能体创建体验等，指令层就是与智能体互通的文字或语音等，表现层就是各种智能体的输出的内容，包括对话话术、语音风格、图片和视频等内容。目前我们看到的诸多 AI 工具，基本都符合这个模型，因此，设计师只要基于业务目标，聚焦各个层级的特性，就可以快速掌握并驾驭 AI。

从这个角度而言，创意设计师，可以聚焦在指令层和表现层，体验设计师可以在应用层上发力，而伴随着 AI 的发展，也会催生出 AI 时代下的全新岗位，如 AI 指令师、AI 训练师、AI 创意师等，这些都是设计师的机会。

同时，我们不能忽略，通过 AI 生成酷炫的内容并不是目的，从商业角度而言，如何将这些产物，与商业场景和客户价值进行连接才是最终目标。因此，设计师也要发挥服务设计全链路的设计能力，助力商业价值和用户体验的双向闭环。

服务设计驱动

我出版《服务设计微日记》的时候，国内对服务设计的了解还停留在非常初期的阶段，当时听说过服务设计的人也不多，更不用提服务设计方法或案例了。近些年，无论是在工作还是在内容创作中，我都没有特意去强调"服务设计"这个词，一方面是因为服务设计已经基本进入大众视野，无论是高校还是企业，对其均已经不再陌生。另一方面，回归到商业本质，服务设计还是要去解决问题，如果能把问题解决好，那么是否把这个"功劳"归功于服务设计反而不重要了。毕竟，我们的客户是为我们创造的价值买单，而不是为服务设计买单。

• 服务设计前景

在一次分享会上，我被问到一个问题：你认为服务设计的方向或前景如何？这是一个特别好的问题。坦白地说，我不是预言家，给不出什么权威的答案，但我非常明确的一个逻辑是，判断一个设计领域的前景，一定不能盯着这个设计领域看，而是要看时代的发展和人的需求变化。

举个例子，在工业时代，随着人们对物质生活的需求，人们对实体商品的诉求也是旺盛的，好看的、新颖的、时尚的商品供不应求。在商家发布新品的时候，经常会将圆滑的造型、通透玫瑰红或拉丝不锈钢材质等作为商品的卖点，在工业时代，商品的造型、颜色、材质等这些实体商品的属性本身就是一种商品力和竞争力。因此，在工业时代，工业设计是非常流行和吃香的一个专业，学生毕业后很容易在工业制造领域找到稳定、高薪的工作。不难看出，工业设计是工业

时代的产物，工业设计专业自身的前景或价值，跟工业设计这个学科没有直接关系，而是跟工业时代的市场和用户的需求有关系。

同样的道理，交互和体验设计是信息化时代高度发展的产物。当年如日中天的 BAT，到后来崛起的拼多多、京东、美团、小红书，以及如今的字节跳动等，都是互联网不同时期的产物，互联网产品已经渗透到了人们生活的方方面面，包括社交、购物、本地生活、交通出行、媒体等，这些产品多是以数字化的形态与用户发生接触的，用户与 PC 或移动端的界面之间的交互体验便成了产品的一种核心竞争力。交互不好，体验就不好，就会被用户所抛弃，因此，在信息化和互联网时代，交互和体验设计便是一个热门领域，做交互和体验的设计师也多聚集在这些互联网大厂中。

基于这个逻辑，我们就不难理解，服务设计的发展也跟时代的发展和人们的需求有关。

从人们的需求变化角度而言，伴随着经济的高速发展，人们对物质的需求已经充分得到了满足，人们在物质需求被极大满足的时候，便不会再关注商品本身了。同样是网上购物，人们不再担心商品的丰富度，而是开始关注是否可以送货上门，是否可以把货品放在我指定的位置等。同样是打车出门，人们不再关注车的速度，而是开始关注车内的环境、司机的态度、安全的驾驶和乘车的体验等。同样是去餐厅吃饭，比起餐厅的味道，海底捞的"科目三"舞蹈更能让年轻人乐此不疲。同样是卖体育用品，比起货架上陈列的商品，迪卡侬的篮球、旱冰鞋和自行车的体验空间，似乎更能吸引用户。同样是买一辆车，除了价格，用户更关注购前销售的专业度和态度、购中的定制和交付效率以及购后充电桩的安装、电池的更换、软件升级等售后服务。不难看出，人们的需求已经从商品转移到了服务和体验。

从时代发展而言，从 2012 年起，中国服务业 GDP 占比就超过了制造业，达到了 50% 以上，而在发达国家，这个占比远远高于我们，目前德国服务业 GDP 占比是 60% 多，英国是 70% 多，而美国则超过了 80%。不难看出，对比发达国家的服务业发展，我们还有很大的空间。有空间，就会有产业的发展，就会有商

业的竞争，发展和竞争离不开各个领域的专业人才，因此，关注体验、服务和商业的服务设计人才，就是这个时代的一种人才需求。

无论时代的趋势如何，人的需求变化如何，作为一名设计师，都不需要过分焦虑，把当下的事情做到最好，永远是更高的智慧，因为在当下，这是时代发展的必经之路，也是趋势中的一环，只有做好当下，趋势才有可能在我们身上发生。

• 服务设计思维

一个"破损的"包装箱（AIGC）

服务设计跟其他类型的设计有什么区别？很多人说，服务设计是一种思维方式，这种说法似乎没错，但服务设计思维方式到底和其他类型设计思维方式差别在哪里？回归到日常工作中，服务设计思维具体又是如何创造实际价值的呢？

大家都在网上买过东西，我们收到包裹后开箱的那一刻，总是有点儿小兴奋的。然而，如果我们收到了一个被挤压得变形、破损，甚至商品也遭受到"虐待"包裹，我们的心情又会是怎样呢？不难看出，在配送的案例中，降低"包装

箱的破损率"是保障用户体验的一个关键。

如何降低"破损率"呢？一提到"破损"，很多设计师条件反射地会想到从"包装箱"入手，譬如，在包装箱上印上"易破损"等文案或图标，提醒快递小哥轻拿轻放，或将包装箱的材质进行升级，采用更加坚固或结实的纸箱等，这些的确是设计师可以尝试的方法。然而，真正影响包装箱破损率的原因不是包装箱本身决定的，而是由配送距离决定的，如果配送距离远，包裹就需要在更多的站点进行流转，就会被更多次地装卸或搬运，因此，长距离和高频装卸等不可抗拒的物理原因才是造成破损的根本原因。从这个角度不难看出，缩短配送距离才是降低破损率的关键。这是一个关键逻辑，如果设计师只考虑包装箱上怎么做视觉引导或是开箱体验，破损率这个问题将永远得不到真正解决。

那么，如何才能缩短配送距离呢？这个问题看上去的确像是业务或仓储运营的问题，设计师能做什么呢？在这个环节，很多设计师会认为这已经超出了设计师的职责范畴，现实似乎也是如此，业务方也不知道如何给设计师提需求，毕竟，用交互、视觉、品牌创意等方式，似乎都不能缩减物理的配送距离。然而，不妨这样考虑，我们可以联动产品，在系统中将较远距离配送的路线进行提醒或关闭，或对于较远的路线进行预警或强引导，甚至提醒商家，如果按这个距离配送，大概率会造成破损，投诉率也会提升，并给商家和物流服务商推荐更加合理的路线等。不仅如此，对于自营仓发货的情况，除了考虑距离，设计师还可以给出包耗材的打包 SOP，并培训仓内打包的员工，保证不同品类的商品有合理的包装方式，譬如输出能提升"满箱率"的 SOP 等，并将这些内容作为商家入驻时的培训资料等。不仅如此，在客服和咨询链路中，针对因破损前来投诉的客户。所使用的安抚话术和赔偿机制等，也是设计师的发力点。这里的一个关键逻辑是，有些问题不一定是设计师直接去解决的，而是借助产品赋能商家、联动客户去共同解决的。

不难看出，面对破损率，有的设计师一筹莫展；有的设计师认为业务没有提需，选择不关注；有的设计师只考虑在包装箱上做视觉引导；有的设计师却能发现问题本质，不局限于交互和视觉，而是用更加多样和丰富的手段去解决问题。

不仅如此，有的设计师在做好体验设计的同时，更能从商业、行业、生态、标准、环保的视角去看待快递包装，从而提出包耗材 SOP、成本控制、可再生材料利用、回收机制设计提案等。这些解决方案背后反映出来的是不同的设计思维。

这难道就是服务设计思维吗？其实，我们不需要刻意去定义或判断这是不是服务设计，我们更需要考虑的是，是不是有效地解决了问题。很多人没有学过服务设计，但依然能抓住问题的本质，有的人即使系统学习了服务设计，也不一定能发现和定义好问题。从这个角度而言，在真正解决问题的过程中，是否要去定义设计思维的类型就显得不重要了。

如果非要纠结给出一个所谓的定义，那我认为，"回归问题的本质，应该作为服务设计思维的一个起点"。

•"肉包和菜包"的服务原则

"肉包和菜包"服务原则（AIGC）

有一次，我在一家酒店用早餐，期间发现，在餐台上摆放着几笼热腾腾的包子，看着很有食欲，我问旁边的服务员："这是肉包吗？"她毫不犹豫地说"是

的"。于是，我夹了几个准备开吃。出乎意料的是，我咬了一口才发现，包子压根儿不是肉的，而是菜的，而且还不知道是啥菜，菜量少，味道也说不上好吃。顿时，我感觉被坑了，食欲全无，心情也非常不好。当时，我就在想，自己对食物也没有那么挑剔，仅仅是一个味道一般的菜包而已，为什么感觉这么差，心情这么不爽？这背后是否有什么原因？

其实，道理很简单，导致我强烈反应的原因来自于"预期偏差"。起初，我是想吃肉包的，也被告知这就是肉包，但结果却是菜包，跟预期完全不同，再加上菜包的味道也没有达到我所以为的菜包应有的味道，无形中又进一步增加了预期偏差，在这些多重预期偏差下，最终导致了我的不满。我在想，如果那个服务员没有那么肯定地告诉我是肉包，或是说不太清楚，你自己尝尝吧，我想预期偏差也不会那么大；如果我不小心的确拿了个菜包，但菜包的味道却超出想象，也许也会降低我的预期偏差。不难看出，预期偏差的大小直接决定了我们对商品或服务的感受和评价。

于是，我建立了"肉包和菜包"的服务原则，应用在服务设计的过程中，用来评估服务的品质和用户满意度。肉包代表了符合用户预期的服务，菜包代表了不符合用户预期的服务，味道代表了用户预期的一个变量。如果我们提供了"味道好的肉包"，用户大概率会非常满意；如果我们提供了"味道差的菜包"，用户大概率会非常不满；但是还有一种特殊情况，如果是"味道特别好的菜包"，用户大概率也会接受，毕竟"味道"上超过了用户的预期。

我们看看身边那些好的服务和差的服务，是否都符合这个标准。譬如，我们在网上买了件连衣裙，收到货后发现，连衣裙和卖家秀的效果一模一样，而且尺寸也合适，我们自然会非常满意。如果我们买的是连衣裙，收到的却是一件款式一般的长裙，我们自然会产生抱怨，必定想要退货退款。但如果我们买的是连衣裙，收到的虽然是一件长裙，但款式别致新颖，穿在身上也出乎意料地好看，同时商家也诚恳地道了歉，并许诺给予优惠的同时马上补发连衣裙，在这种情况下，虽然我们没有第一时间收到想象的那条连衣裙，但似乎也会有种歪打正着或因祸得福的感觉。

　　作为服务提供者，要始终为服务接受者尽可能提供"味道好的肉包"，始终避免"味道差的菜包"，如果没有肉包，至少要有"超出预期的菜包"作为储备，只有这样，才能最大限度地降低用户对产品和服务预期的偏差，最大限度地提升用户的满意度，这便是"肉包和菜包"服务设计原则的精髓。当然，也不要把"肉包"强加给只喜欢"菜包"的用户，不给用户提供不需要的服务，也是服务设计的重要原则。

驱动型设计师的特征

一个海报设计的启发（AIGC）

职场中，设计师之间的能力和潜力最大的区别就源自"驱动力"。驱动型设计师有哪些特征呢？下面以一个最熟悉的"海报"设计需求为例，看看驱动型设计师是如何思考和落地的。

先来看看 A 设计师的做法。A 设计师先是根据海报的主题进行了脑爆和发散，并调研和分析了大量海报风格作为参考，从而定义出海报的图形、颜色、构图、风格等，并基于海报的不同尺寸进行拓展，最终进行设计交付。需求方看了海报后表示很满意，并提出了几点修改建议，A 设计师也根据需求方的反馈快速进行了优化，完成最终设计，海报落地。

再来看看 B 设计师的做法。B 设计师首先与需求方进行了充分的沟通，明确了业务目标、目标人群，以及展会内容、地点、时间等，从而明确了设计目标，B 设计师了解到，这个海报的核心目标不是"品牌吸引"，而是"线下引导"。于是，B 设计师通过实地考察，发现展会的位置的确不好找，附近道路复杂，停车场不明显，展馆位置不明显等，于是，B 设计师做出判断，除了海报的主题和风格，如何让用户看到海报，如何将"地址和位置"等信息进行强化，对用户而言应该是更重要的，也是更加符合"引导"的设计目标的。接下来，B 设计师设计好海报后，打印出了不同尺寸，在现场不同的点位进行测试，保证用户在远处能看到海报的主题元素，在近处能看清地址和位置等引导信息。同时，B 设计师在线上活动 banner 上，除了凸显展会主题、内容和时间等基础信息，也对线下的位置引导信息以地图的方式进行了显性化表达。最终，B 设计师除了交付了精美、大气的海报设计，也给业务方交付了在预算范围内的全链路设计建议和提案，这套方案远远超出了对方的预期，业务方非常满意，并执意与 B 设计师建立长期的合作关系。

我们来简单分析下，A 和 B 两位设计师的区别。从能力模型而言，A 设计师属于平面 / 视觉设计型，B 设计师属于服务和体验型；从设计方法而言，A 设计师属于传统设计型，B 设计师属于机会洞察型；从目标设定而言，A 设计师属于满足客户型，B 设计师则属于超越客户期待型；从设计意识而言，A 设计师属于需求承接型，B 设计师属于设计驱动型；从设计师竞争力而言，A 设计师属于满足岗位职责型，B 设计师则属于自我增值型。

"对话力" 驱动

设计对话的重要性（AIGC）

• 有效"对话"

在职场中，设计师的"对话力"是一项重要的能力。这里的对话，指的不是聊天或社交，而是有效的沟通。在职场中，对话力主要体现在"业务对话"上，有效的业务对话能够帮助设计师更好地推进工作，拿到更好的结果。

在互联网大厂中，各角色的职能和分工各不相同，业务往往是商业策略中最关键的角色，业务负责的内容主要包括业务的目标、模式、运营、效率、成本

等。而设计师往往是作为资源方和协同方，来支持和协同业务，主要负责的内容包括用户研究、产品体验、内容设计、品牌营销设计等。从职责和能力范畴来看，业务和设计完全不同，作为支持方的设计师，如何与业务方进行有效的沟通呢？

第一，站在"业务"的视角。设计师与业务沟通时，不能仅站在设计的视角，而是要首先站在业务的视角看设计。譬如，同样是"提升直播间的复购"，设计师一上来考虑的往往是直播间的视觉或交互、直播间中商品图的展示、商品列表的呈现、红包领取的交互等，然而，业务方可能更加关注直播间的货品供给、运营成本、转化路径、复购策略等。如果设计师首先站在业务视角，则更容易与业务达成共识，譬如，为了提升直播间复购转化，需要引导用户对直播间进行"关注"，因此，让"关注"这个按钮变得容易识别、容易点击，以及跳出直播间后，用户依然能够方便地找到之前所关注的内容，是提升用户复购的一个关键路径。不难看出，站在业务视角提出合适的设计策略，更容易获得业务的共鸣和认可。

第二，基于"共识"的目标。在一个项目中，业务、产品、设计、开发等，往往关注的重点都不同，交付的目标也会有所差异。这个时候，应该找到一个大家共感、共鸣、共识的目标，从而反推各个子目标。譬如，以"物流时效专项"为例，涉及的产品模块非常多，有正向、逆向、异常、客服，以及仓储端时效等，但所有模块最终都会形成"提升消费者物流体验"这样一个符合"共识"的目标。基于消费者视角，反推各个供给侧的目标，就很容易让各个角色在一个频道上进行沟通，从而让业务对话更加有效。

第三，凸显"设计"的价值。我们是设计师，在与业务对话的过程中，体验和设计的表达是最有力的抓手。举个例子，业务在做新零售的初期，因为没有前车之鉴，也没有竞品分析，对新零售的场景和表现都缺少概念和场景应用。这个时候，设计的洞察和全链路的设计表达就成了对话的利器。有一次，我在韩国出差，在仁川机场候机时，我把所有线下数字零售的门店进行了敏捷调研和分析，包括数字咖啡厅、机场引导机器人、门店导购魔镜及线上点单门店自提等。在国

内，我们也找到了当时韩国、日本在线下门店落地的场景，包括 teamlab 等。我们通过这些场景洞察，输出了新零售探索调研报告，分享给业务方后，业务方大为震撼，主动跟我们设计师了解更多细节，并邀请我们参加很多重要会议和商业决策。后来，我们也输出了新零售体验白皮书，该白皮书至今都是新零售各业态参考的核心内容。

第四，超越期待的努力。在与业务对话的过程中，设计师不需要刻意去证明自己的价值，与业务建立长期的信任更加重要。举个例子，在对接新制造业务中，业务要开拓数字工厂，当时我们不仅帮助业务完成指定的品牌相关的设计需求，同时还帮助业务共建工厂参观动线，发布会运营设计，甚至工厂园区内的植被风格，我们也协同空间设计团队的专家共同给出了专业的建议。最终，新工厂建成落地之际，新制造总裁和产品总监给设计团队发来了感谢信，感谢我们的付出。虽然，那是我们应该做的，但业务方给予我们极大的"信任"，我知道，这份信任与我们当时极度认真的工作态度，以及超越期待的设计付出是分不开的。

关于对话力，有一个常见的误区，很多人认为，对话力就是要会聊天、会社交。其实，会说话聊天的人不一定就有对话力，有对话力的人也不见得能说会道。具备好的语言表达能力是对话力的一个基础和前提，说话有逻辑、有重点、不啰唆，清晰传递有效信息，这些都是对话力的加分项，在此基础上，站在对方的视角、聚焦共同的目标、凸显设计的价值、超越期待的努力才是职场中对话力的关键。从这个角度而言，对话力不是"说"出来的，而是"做"出来的。

• 有效"反馈"

在职业生涯中，我曾遇到过很多优秀设计师，在他们身上都有不同的闪光点。有的设计师专业非常精深，产出的东西一看就非常精美细致；有的设计师体系化能力非常强，每做一个需求，都能够从中洞察和发现可以复用和沉淀的内容；有的设计师学习能力很强，对于行业中出现的新技能、工具或创新，他都能第一时间接触并尝试。

还有一种设计师，对需求、痛点、问题等极其敏锐，对所有问题都能快速、敏捷、清晰地给予专业的反馈，这类设计师的一个特点便是具备有效的反馈力。职场中的反馈力是一个综合的职场能力，包括反应力、专业力、沟通力等多元化的能力。

在日常工作中，我经常会跟学生对焦项目，在对焦过程中，我会问一些问题，如商家数量是多少、他们的痛点是什么、设计侧的解法是什么等，针对这些问题，有的学生会说，"商家数量现在不多，我去跟业务再了解下，目前产品还在从 0 到 1 的起步阶段，上线后我们去了解商家的使用痛点，设计侧目前主要是在支持产品"。其实，这样的反馈非常"泛"，是缺少对业务深入的理解和思考的。而对于一个更加成熟的设计师而言，往往会收到不一样的反馈，同样的问题，对方会这样回答，"商家数量为十几个（表达了具体数据或一个范围），目前这些商家大多是平台邀请的白名单商家（表达了商家类型），本季度计划会拓展到 50个商家，基于目前白名单的商家痛点，虽然还没来得及进行商家访谈和调研，但第一期产品能力主要是围绕商家入驻，因此，入驻链路的体验应该是设计的重点（设计重点的预判），上线后，我们会对不同的用户进行深入的访谈，除了入驻链路，入驻前的平台推广、入驻后的平台心智建设等也会是设计的发力点（接下来，设计能做的事情）"。不难看出，反馈力反映出的是设计师专业的成熟度。

多年前，在一次设计分享会上，曾有人问过我一个纯业务的问题，我对那个问题记忆犹新，问题是"业务当前的资损是多少？"我当时非常诚实地回答道，"我不太了解这个数据，但我会尽快去了解下，并第一时间回复您"。当时，坦白说，我内心真实的想法是，资损这种数据太业务了，跟设计关系不大，我的回复方式也比较合理。然而，随着认知的不断提升，我对那个资损数据的问题也有了全新的理解。其实，资损的数据具体是多少并不重要，重要的是在"成本"这个维度，设计是否有机会点，设计是否有策略帮助业务减少资损、降低成本。如果换做现在，同样的问题，我可能会有不一样的思考和回答。

"机会"驱动

体验直达智能工厂（AIGC）

在互联网大厂，不确定性是常态，但现实中，很多年轻设计师在面对不确定性时，经常感到困惑、束手无策，或是不知道应该怎么做。因为大家习惯了标准化的协同流程，即业务提需求，产品出 PRD，设计进行交互设计，评审开发落地等。

其实，不确定性是常态，特别是新业务场景下，无论是业务还是产品，想不清楚才是正常的，容易想清楚的事情早就有人做了。从这个角度而言，不确定性才是我们的机会，因此，问题不是让对方想得更清楚，而是怎么帮助对方想得更清楚，我们怎样一起想得更清楚，或是如果想不清楚，此时我们应该做些什么。如果抱着这样的想法，那么机会就来了。

在新制造孵化阶段，起初大家都不知道要做什么，更不用说怎么做了。业务侧在大量建厂，产品侧在跟业务沟通制造工艺等产品逻辑，面对大量的不确定性，我们设计侧面对的挑战是，在产品提出需求前，设计能为业务做些什么。我们当时的核心思考逻辑是，要做设计擅长的事情，且是业务需要的事情。于是，我们尝试自发推动了"体验直达一线"，就是基于一线工人在现场的工作流程，挖掘痛点和机会点。

在直达一线过程中，我们发现，工人经常不知道下一步要做什么、还有多少工序要做，也就是工序和任务不可见。于是，我们进行了设计提案，将每一步工序在工人工作台的 Pad 屏幕上进行前置透出，让工人清楚地知道自己正在做的工序，以及即将要做的工序，我们给出了设计提案，并获得了工人的积极反馈，然后我们将提案和反馈不断地展示给业务方，最终获得了业务和产品的高度认可，并将提案进行了开发的排期。通过这样的方式，设计师不但给业务做了价值输入，对设计师而言，也培养了一线用户的洞察能力。后来，我们把"体验直达一线"的经验拓展到了"体验直达商家一线""体验直达行业一线""体验直达产业一线"等，不断在更加多元化的维度扩大设计的价值。

不难看出，面对不确定性，如何将挑战转化成机会才是关键。不确定性看似是导致问题的原因，然而换个视角，不确定性又恰恰是促进创新的契机。

设计驱动"五步法"和"三部曲"

设计驱动的方法和路径（AIGC）

设计驱动是指，在业务先赢的基础上，设计师能够基于业务中长期的目标，通过设计的手段为业务创造增量的价值，设计驱动是关键。很明显，设计驱动对设计师有着更高的要求。设计师如何才能有效地进行设计驱动呢？

• "五步法"驱动

第一步，有判断。有判断不是天马行空的想象力，而是基于对业务目标和特性的理解，对设计机会的判断。譬如，工厂效率低，很大程度上是因为工人能力参差不齐，提高人效是否是机会点。第二步，找切入点。基于设计的机会，能够

找到设计切入的场景。譬如，工人效率低，如何打造一个"懂你的工作台"是否是个切入点，因为工人 90% 的工作时间都是在工作台上的。第三步，设计提案。设计师可以通过场景塑造的方式，对场景的内容、链路进行 demo 打样，譬如，塑造出懂你的工作台的形态及链路。第四步，连接。将设计提案连接业务、连接运营、连接产品，这些连接的过程就是"驱动"的过程，因为好的提案会引导业务方或资源方抛出潜在的需求，并形成共建机制，这就很容易达成目标的共识。第五步，方案落地。有了提案，有了业务的输入，就会自然引出落地场景，这里的场景可能是产品体验，可能是营销场景，也可能是商家工具等，跟不同的客户连接，就可能有不同的落地场景。

"五步法"驱动可以在不同场景中进行拓展应用。再举个例子，我刚加入抖音电商团队时，为了帮助团队快速对齐和超越竞品，我们找到了一个切入点，发起了"物流体验小纸条"，每天洞察竞品或行业的一个体验亮点，并分享给业务方，到现在我们已经发布了几百期了，而且每个季度我们都会总结竞品洞察的关键结论，并形成设计提案，很多提案也都成了产品高优落地的需求。"体验小纸条"获得价值验证后，我们在即时零售、国际物流等场景中也进行了应用，目前，"小纸条"已经作为团队设计驱动的一个机制，持续推动着各个业务进行着体验创新。

这便是设计驱动的"五步法"：判断—切入—提案—连接—落地。判断的关键是了解业务背景及目标，形成核心策略；切入的关键是基于痛点、机会点的洞察，形成关键动作；提案的关键是前置进行设计表达及创新；连接的关键是价值共识和资源协同；落地的关键是价值验证，以及多样化场景的拓展应用。大家可以基于各自的场景，按照"五步法"的步骤，看看能否发掘出不一样的价值。

• "三部曲"驱动

我每天会坚持问自己 3 个问题：今天要做什么事情，为什么要做，打算怎么做。要做什么，反映出的是你的目标和计划；为什么要做，反映出的是你的价值判断；怎么做，反映出的是你的策略和落地路径。每天问自己这 3 个问题，可以

有效地帮助我提升计划、策略到执行的全链路能力。这几个问题，不是一开始就能回答到位的，需要长期的锻炼，但坚持一段时间后，你就会发现自身的变化。

举个例子。要做什么？今天我打算把企业定制的链路进行完善。为什么要做？因为企业定制首先要面向的是集团内部客户，而且承接着今年"双11"战袍的定制需求，重要程度可想而知。怎么做？首先，我要把入口进行强化，让客户很容易发现；其次，我要把定制心智进行强化，让用户知道可以定制文字、图案、颜色、面料等丰富的内容；再次，我要把定制流程进行极简化处理，让客户非常容易地完成定制。经过这样3个问题的梳理，就能够很快地聚焦设计重点，清晰设计路径。

这3个问题也可以在中长期的项目中进行应用。在做物流、供应链和即时配送时，我给团队明确了一个目标，就是要建立"行业体验新标准"。因为物流或本地配送等行业已经比较成熟，也有不少竞品可以参考，不需要从0到1进行探索，所以，可以借助平台差异化优势，快速建立起新的标准，这是为什么要这样做。接下来，我将目标拆成两步：第一步，拉齐竞品体验，快速达到行业体验基线；第二步，借助业务特性，在关键场景中逐步超越竞品。我拆解的逻辑也很简单，因为行业竞争很激烈，各大平台都会做竞品调研，体验好的部分，大家都会相互借鉴，如果我们能通过建立创新机制，不断地输出有价值的体验亮点，势必会被行业所效仿和借鉴，这些被行业共同所参考的内容，无形中就会成为一种标准。只要我们做到不断地引领，就能成为行业的新标准。

本章小结

（1）自驱，既能成就事情，更能成就自己。

（2）对话力，不是"说"出来的，而是"做"出来的。

（3）面对不确定性，如何将其转化成机会才是关键。

（4）好的设计驱动，能够实现行业引领。

（5）不给用户提供不需要的服务，也是服务设计的重要原则。

05

领导力：做人做事的"术与道"

在职场中，很多设计师的职业规划都是想成为一名管理者，希望通过转型管理者，拓展自身的职业宽度和高度。在现实中，设计师的上升通道的确没有太多的选择，如何才能抓住转型的机会，或者如何创造转型机会，是每个希望转型的设计师想要争取的。同时，设计师是一个非常特殊的群体，他们年轻、个性、有创意、有想法，并不是一个容易被管理的群体，设计管理者应该具备怎样的能力，才能带领和帮助团队拿到结果，彼此成就呢？本章将介绍相关知识。

如何成为设计管理者

一个新角色的登场（AIGC）

从设计师到一名设计管理者，有几个常见的路径：有的是设计师专业出色，被提拔和晋升为管理者，这也是大多数人的路径。也有的是组织需要，设计师被推到了管理者的岗位上，当然这样的设计师的专业度也一定是比较出色的。随着互联网大厂的发展趋于成熟，管理岗位的数量也是有限的，因此管理岗的机会也是可遇不可求的。在团队中，需要达到什么标准才会被提拔为管理者呢？

首先，一个很现实的原因就是要有"岗位需求或空缺"，也就是我们常说的"要有坑"。在企业中，人员的岗位都是基于业务架构和规划制定的，并不是设计团队内部自己可以随意安排的。很多人会觉得，既然组织上没有"坑"，自己再怎

么努力也是徒劳的，往往会早早放弃，或是不抱什么希望，这样想的人是很难成为管理者的。

其次，要看设计师自身是否具备成为管理者的基本条件。有潜力的设计师，不会天天纠结于是否有管理岗的位置，而是持续地精进自己，不断争取更多的场景和职责，让团队看到自身更多的优势和价值。这样的设计师就会比较容易成为核心的设计骨干，设计的 PM 或 POC，或是项目的设计 owner，这些角色都有机会带领实习生或外包学生，甚至虚线项目小组，如果能持续拿到不错的结果，自然而然会成为团队中的"管理者储备对象"。

再次，有一个"管理"逻辑非常重要，在企业里不会直接明说但却默认的一个共识就是候选人是否容易"被管理"。如果候选人只是手活儿好，专业好，但不能很好地融入团队，在项目中总挑战别人的想法，存在较高的沟通和管理成本，这样的设计师即使专业再强，也不一定能成为优先提拔的对象。有管理潜力的设计师，除了专业能力强，往往更容易有效沟通，更容易达成目标一致。

不难看出，设计师想成为管理者，最核心的条件取决于设计师内在的专业度和能动性，而不是外在的岗位是否有位置等。如果自身不具备管理者的基础条件，即使有了管理机会，也不一定能抓住；而如果你足够的优秀，组织上甚至会"因人设岗"，破格提拔你成为管理者。因此，设计师只有练好内功，积极争取，才能水到渠成，成为管理者。

当然，也不是每个人都适合成为管理者。这样的真实例子很多，有的设计专家因为手活儿好被提拔成管理者，然而，他对设计执行更感兴趣，更喜欢自己实操，对管理本身也缺少方法、热情和主动性，在他做管理期间，自己的专业能力没有提升，团队的其他成员也没有获得应有的成长和激励。对于这样的设计师，将其定位在专家岗，走专业精深路线，可能更适合他，也更有利于团队整体的价值产出。把对的人放在对的位置上，也是管理者的重要职责。

管理者的角色转变

角色的转型（AIGC）

设计师成为一名管理者以后，角色就发生了本质变化，这里变化的一个核心是"管理者是通过别人拿结果的"。偏执行的设计师的结果，是通过自己或协同来拿的，但作为管理者，则是通过有效调动和激发团队来拿结果的，这是设计师成为管理者后，认知层面需要做的一个最重要的转变。

大多数新晋管理者都是从设计专家成长过来的，这个阶段的管理者最容易遇到的一个困惑就是不知道自己该干什么。以前在项目中，就是自己产出和交付，交付节奏和质量等都是自己可控的，而现在很多执行都是团队协同来完成的，自己的价值似乎变得模糊不清了，从而开始产生焦虑，其实这是很正常的，解决这种困惑和焦虑的关键就是要面对和理解"角色转变"。

角色转变的核心是"职责"的转变。管理者最核心的职责是要关注事和人。事，主要是指围绕业务的设计要做的事情，如调研、探索、交付、复盘、迭代、优化、沉淀及分享等。人，主要是指围绕团队和组织中的人要做的事情，如目标制定、过程管理、团队机制、人才盘点、排兵布阵、绩效考核、激励奖惩、招聘汰换等。当然，事和人这两者是紧密关联在一起的，做好事的前提是有好的人才，好的人才才能把事情做出不一样的价值。

以前，大团队中有一个新晋管理者，事情本身看似没有多大问题，但就是因为没有足够关注"人"的维度，导致很多设计师的价值没有被激发出来。他的团队中有个设计师特别适合做组件和设计规范，但他却没有把这个设计师放在合适的位置上，而只是让这个设计师做一些他不太擅长的场景，这个设计师自己也非常痛苦，认为自己擅长的领域和价值不能被团队看到，最终这个设计师申请转岗，去了其他团队。还有一个新晋管理者，非常强调做"事"的流程和规则，却忽略了团队的温度和氛围，她经常要求团队晚上加班，并且如果有人比她走得早，她会表现出不满，很多设计师除了辛苦的工作，还要花精力看她的"脸色"。时间一长，团队出现了明显的疲态，效率低下，怨声四起，后来在周期360环评中，她被多次投诉，最后被迫离职。

对于新晋管理者，有几个实操层面的建议给到大家。

（1）以身作则。管理者首先要对自己有高标准和严要求，自己做不到、做不好，是无法建立团队信任的，而信任的建立又是团队发展的前提，越是层级高的管理者越是如此，"德配位"就是强调的这一点。

（2）招聘比培养更重要。招聘到对的人，比培养人更加重要。培养团队是管理者的重要职责，我在后面会单独提及，但现实是团队中有的人是培养不起来的，或是培养成本非常高，而如果招聘到对的人，只要稍作点拨，这样的设计师就能快速成长。因此，在团队搭建初期，管理者要在招聘上下足工夫。

（3）配兵布阵，知人善用。管理者要懂得洞察团队中每个人的优势和特征，把合适的事情放在合适的人身上，这样才能够将团队目标和个人目标结合起来，才能帮助团队拿到更大结果，也能帮助设计师获得快速成长。

（4）学会制定团队的目标。制定目标不是给团队"画饼"，而是基于业务中长期的方向和目标，制定出一个既让人兴奋也可以落地的团队目标。譬如，我们团队的目标是"打造全球物理体验新标准"，这个目标可以把新标准拆解成为新效率、新体验和新服务，并直接关联到团队每个人日常做的重点项目，因此，大家对这个目标是非常认可的，也对其充满了信心。

（5）建立流程和机制，营造好的团队氛围。包括周会机制、对焦机制、复盘机制、团建机制、分享机制、奖惩机制等，让设计师明确标准、流程和规范，也便于团队高效协同。团队氛围指的不是拉着设计师搞团建或是吃喝，而是让设计师感受到团队是专业的、简单的、开放的，能够把精力放在事情本身，而不是充满内耗或内卷的。

管理者要"德配位"

管理者和信任（AIGC）

作为一个管理者，最重要的品质是什么？我认为是"以身作则"。道理很简单，管理者自己做不到的，如何要求团队做到呢？管理者自己达不到的标准，如何要求团队达到呢？管理者的以身作则是建立团队信任的基础和关键，高层级的管理者，不仅需要有"则"，更要有"德"。

曾经有一个"空降"的管理者，做管理时间不长，行事有点儿"嘚瑟"，每天要求团队的人给他做各种汇报，开会时谁要是看一眼手机，就会被"点名"，日常吃饭时，还经常有些"粗口"的口头禅，没过多久，大家就无法忍受了，后来因为团队设计师投诉太多，最终被劝退离职。还有一个管理者，靠个人威慑力去管理团队，她要求大家晚上不能下班太早，如果谁下班太早，她就会找那位设计师"谈话"，让设计师感受到一种莫名的"压抑感"。后来了解到，她自身也

没有多少专业性，只会通过"盯着"员工做事。因为缺少了团队信任而无法开展工作，最终她被劝退。这两个管理者都是因为没有做到"以身作则"或"德不配位"而被劝退的。

管理者的"德"也包括视野和格局。在字节跳动的国际化过程中，有很多业务需要国内和国际的设计团队相互协同和联动，然而，有的管理者只盯着自己的"一亩三分地"，对协同这件事表现出明显的抗拒，认为自己的事情更重要，这就是典型的缺少格局的一种表现。协同本身对设计师而言是拓展场景和锻炼的机会，对团队而言也是开放和包容的体现。如果管理者格局太小，视野太小，就非常不利于团队的发展。

关于管理者的"德配位"，还有哪些重要的特征和体现呢？

一个合格的管理者，需要"懂人性、知人心"。有些管理者经常喜欢利用周末的时间搞"团建"，这种团建搞得大家周末都很累，也没有时间陪家人，下周还要继续上班，这样的团建不仅不会让团队士气高涨，反而形成了内耗，从而违背了团建的初衷。还有的管理者习惯在下班前或周末前布置任务。下班后或周末本来是员工自己的时间，非要在这个时间点上给员工增加心理负担，也是不得人心的。反而有的管理者会在假期前主动跟设计师说，事情做得好的，可以提前安排好回家的行程，祝假期愉快，团建也尽量避免占用设计师的个人时间，设计师遇到问题也主动帮设计师解决。职场人也是人，在职场中做一个"懂人性、知人心"的管理者，会获得更多信任和支持，也更加有利于管理工作的开展。

好的管理者要学会"倾听"，并帮助对方解决问题。记得刚组建物流设计团队时，有一个年轻的设计师希望做国际化场景，我问他为什么想做国际化，他说自己曾在海外留学，对多文化场景特别感兴趣，英文沟通能力也不错，所以想有更多尝试和挑战。我听后记在心里，不久后刚好有一次团队内部的人员调整，我便把他调到了国际化物流团队，他非常开心。如今，他在国际化、本地化等场景中已经做出了不少设计亮点，也成了团队中高潜的人才。

没有人天生就适合做管理者，最重要的是在管理岗位上不断地实践、总结和学习，做事先做人，成为"德配位"的管理者。

从培养自己到培养别人

培养人，是管理者的核心职责（AIGC）

成为管理者以后，职责会发生一个重要的变化：管理者的职责不再是证明自己有多牛，而是要证明你的团队有多牛。管理者最基础、最关键的一个职责便是培养人才。

培养人才，基于培养对象的不同，培养的方法也不同。对象可以是"个人"，也可以是"团队"。个人的培养需要因材施教，差异化培养；团队的培养要聚焦协同拿结果能力培养等。

关于"个人"培养，识别人才和差异化培养是关键。每个团队中，都有相对核心的骨干成员，这些设计师往往在团队中承担重要职责，或负责着核心场景，然而他们不是一开始就很牛的，而是通过不断地历练成长起来的。作为管理

者，首先，要能识别出这样的人才，识别出那些有潜力、值得培养的人，这里的潜力不仅是其专业能力，也包括一些软能力，包括沟通和协同能力，总结和沉淀的能力，以及个人的价值观等。其次，要有针对性的培养。有的人手艺很好，对用户行为也非常敏锐，可以考虑把他放在用户侧产品或场景中；有的人外语很牛，对国际化感兴趣，可以将他放在国际化场景中；有的人专业很牛，但就是太有个性，每次都去挑战业务方或其他设计师，对于这样的设计师，在用其所长的同时，要对其沟通的方式和方法进行引导；有的人专业很好，也有较好的组织和协同能力，团队内外部都有共识的影响力，可以尝试给予他更多的职责，或将来作为储备管理者定位进行培养。个人培养的一个关键原则是基于"利他"的视角。

关于"团队"培养，打胜仗和专业壁垒的建立是关键。帮助团队打胜仗，拿到结果，是培养团队最关键的方式。一个合格的管理者，首先要能制定目标、分解策略、聚焦重点、协同资源、把控节奏等，这一系列动作都是为了保障拿到更好的结果。举个很简单的例子，我在团队中经常会强调"节奏感"，这里的节奏包括项目节奏、交付节奏、对焦节奏、复盘节奏等，特别是重点项目的对焦节奏等。其实，这些节奏的背后就是"拿结果"的节奏。其次，管理者要能基于业务和场景的特性，帮助团队建立专业壁垒。譬如，在我们的团队中有物流、即配、仓储等场景，物流中有快递员，即配中有外卖小哥，仓储中有工人，这些角色都在"现场和一线"，因此，我们建立了"体验直达一线"的设计专项，在各个场景中对这些角色进行现场洞察、用户访谈、易用性测试、反馈收集，甚至设计师会"装扮"成各个角色，去体验他们的工作流程和环境等，通过这样的方式，帮助团队逐步建立起"线上线下一体化设计"的专业壁垒。专业壁垒的搭建不仅能给业务做增量输入，还能提升设计师的同理心，也能提升设计团队的专业影响力，不仅如此，专业壁垒还能帮助团队打造不可替代性和差异化竞争力，也能让设计师们建立"专业自信"。

一个成熟的管理者需要同时关注"人和事"，特别是人的培养，因为，所有的事都是人成就出来的。

过程管理的重要性

有效的互动和反馈（AIGC）

成为管理者以后，就会经常听到"过程管理"这个词。过程管理有两个含义：一方面强调的是过程中的培养，目的是帮助设计师成长和提升；另一方面强调的是过程中的管理，目的是管理设计师的预期。我们常说的过程管理，多指后者。

举个真实案例，有个设计师在一定的时间范围内，业绩产出始终一般，然而他的直属管理者并没有进行好过程管理，导致设计师最后在绩效面谈时十分崩溃。那个管理者日常明知道这个设计师能力有限，设计产出经常有达不到预期的地方，然而，过程中他碍于面子等，并没有及时给予反馈，反而为了拉近设计师之间的关系，经常玩在一起，聊在一起，看似一片祥和，但到了公布绩效面谈时，那个设计师一下子崩溃了，设计师的第一反应是，没想到我的领导竟然是这种人，最终导致这两个人不欢而散。这是典型的一种管理事故，核心原因就是管理者没有做好团队

的过程管理。如果他在日常能够给予设计师及时的反馈，指出那个设计师存在的问题并努力帮助他，那么即使那个设计师最终绩效结果不好，也不会到出现"惊喜"的地步。

过程管理不仅要针对绩效结果不好的设计师，对于高绩效、高潜力的设计师，更需要做好过程管理。有一个高潜力的设计师，日常的设计产出都不错，想法也比较成熟，管理者判断认为，虽然距离下一层级还略有差距，但希望给她一个机会，于是给这个设计师进行了提名。然而，这期间管理者并没有给这个设计师提出更高的要求和标准，后来设计师虽然幸运晋升，但问题随之也出现了，因为管理者没有做好预期管理，导致这个设计师认为自己早就达到了下一层级的水平，晋升是理所当然的。因此，该设计师晋升后依然用以前的标准和方式做事情，最终导致这个高潜的设计师进步缓慢，给团队带来的价值也达不到预期。这就是一个典型的因为缺失过程管理而导致的团队问题。

管理者想要做好过程管理，一个最核心的原则就是要给予及时有效的反馈。反馈要分场景，如项目对焦、项目复盘、日常设计评审、一对一沟通等，都是可以进行反馈的机会和场景。反馈也分正向反馈和负向反馈，管理者不仅仅需要给出鼓励和认可，也需要根据情况，适当地给出建议或指正，只给正向反馈或只给负向反馈，都是不合时宜的，要根据人的不同特性和事的不同场景，进行有效的反馈。能被接受的反馈，才是好的反馈。

有效反馈的价值不容忽视。作为晋升评委，我发现在公司的晋升体系中，评委的反馈不能直接有效地触达给晋升提名人，因为晋升答辩述职后，被提名人是不能参与评委讨论环节的，但我认为，评委的反馈对提名人而言是至关重要的，无论是好的还是不好的，都能帮助提名人后续的提升。于是，我给了一个建议，在每场晋升答辩后，汇总评委的更为细致的综合反馈，给到主管，让主管在该设计师绩效反馈时，一起反馈给设计师。这样，该设计师就能知道自己哪些地方获得了认可，哪些地方还有待提升，对后续的成长有非常直接的帮助。庆幸的是，组织采纳了这个建议，并在晋升季进行了尝试和落地，设计师也直接收获到了更多的成长建议。这个晋升面试流程的优化，便是基于过程管理中有效反馈的原则进行的一种应用。

设计管理者的"加减乘除"法

管理者的"数学思维"（AIGC）

　　吴军博士的《富足》一书，在开篇中提到了用"数学思维"认识世界，这个视角对于我们理解团队管理也非常有启发。

　　大家都知道，在数学中有"加减乘除"法，其实这个逻辑也适用于设计团队的日常管理。举个例子，设计师日常做的需求，有的是从 0 到 1，有的是迭代，也有的是探索或共建等，设计师交付的一个个需求，解决的一个个问题，就如同是在做"加法"，设计师不断地通过加法积累自身的项目经验。同时，在设计工作中，也有很多充满挑战和不确定性的事情，譬如，有的是设计专项，有的是可复用工具和方法的沉淀，也有的是带来增量价值的创新提案，这些难度相对加大、更具挑战的内容就如同"乘法"，乘法虽然有难度，但是能体现出更大的设计价

值。很多设计师认为，每天都在做需求，总感觉没什么成长，但也总有一些设计师能拿到更好的结果，获得更快的成长，这里关键的一个差别就在于，有的人只会做加法，而有的人在做好加法的同时，还主动做了乘法。

在日常工作中，既然有加法和乘法，自然也会有减法和除法。设计中的减法和除法，往往象征的是设计产出的瑕疵、不足或失误。譬如，只满足了产品功能，却没有站在用户视角；只满足了视觉呈现，却没有考虑交互细节；只追求了快速交付，却没有思考产品拓展性等。这些不够成熟的设计产出等，都算是一种"减法"。在国际业务中，因为设计师缺少本地化的了解，误用了敏感要素，造成了舆论风险等，这些为公司直接或间接造成了资损或舆情的事情，就像是一种"除法"。

同时，我们不能忽略数学中"负数"的存在。触碰公司的红线就是一种"负数"，包括客户数据泄漏，以及借助岗位职权从客户或供应商那里谋取私利等。对于设计师而言，需要特别注意的是，未经官方披露的设计稿转发到外部，未经允许使用了没有授权版权的图片素材，或者故意抄袭他人作品等，这些都是设计团队的红线，低于这个基线的事情就是可能带来严重后果的"负数"。

从领导力角度而言，一个合格的管理者不仅需要帮助团队争取做"加法"的场景，也要给予每个人做"乘法"的机会，同时还要帮助团队尽量避免"减法"和"除法"，并确保不出现"负数"。

本章小结

（1）管理者需要把对的人放在对的位置上。

（2）管理者是通过别人拿结果的。

（3）管理者首先要"以身作则"，越高层级的管理者越要"德配位"。

（4）成为管理者以后不是证明自己有多牛，而是你的团队有多牛。

（5）过程管理的核心是"有效的反馈"。

（6）合格的管理者需要帮助团队多做"加法"和"乘法"，避免"减法"和"除法"，并杜绝"负数"。

06

学习力：深耕不可替代性

　　我发现，那些获得巨大成就、有影响力的人，都具备一个共同的特征，便是"终身学习"。漫画大师蔡志忠老师"置心一处、无事不办"的态度，给予了我们深刻的启发，他认为"做其所能、乐其所做"，选择自己最拿手的去做，一辈子做好一件事情就足够了。在当下激烈的竞争环境中，每个人都身处时代进步和飞速发展的洪流中，可谓"不进则退"。因此，如何通过日常的刻意练习、总结和反思，从更加长远的视角塑造自身差异化的竞争力，形成不可替代性，成为职场竞争力的关键。

　　设计这个行业较其他传统行业，发展速度更是日新月异，设计师如何在这样一个行业特性下，通过日常的努力塑造出自身的不可替代性，便是本章内容的重点。

日拱一卒的力量

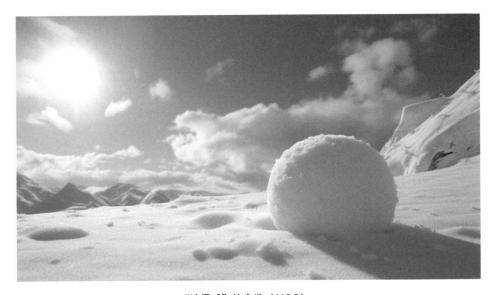

"滚雪球"的启发（AIGC）

我特别喜欢《道德经》中的一句话：流水不争先，争的是滔滔不绝。著名投资人张磊在他的《价值》一书中也经常提到，是否能持续地创造价值，是他投资的核心理念。张一鸣在公司倡导的延迟满足，主张的也是考虑中长期价值，而不是眼前的得失。就我自身而言，能够坚持每天进步一点点，哪怕多想一点、多做一点，积少成多，久而久之，就会是一种不可忽视的力量。

我有几个小习惯，过往那些做对了的事情，那些看似不错的想法和做法，现在想想，都得益于那几个不经意的小习惯，这几个习惯都跟日复一日的记录有关。

　　第一个习惯，我会每天复盘和总结。我将过去的一天中，做得好的事情记录 3 条，有待提升的记录 3 条。譬如，今天主动约了一个设计师进行一对一沟通，并了解了她的一个诉求，思考这是做得好的；今天跟业务方老大对焦事情之前，准备了一个沟通的框架和思路，这是做得好的；今天上午比预想的早到了公司，买了咖啡，有几分钟安静思考的时间，并计划了一天的安排等，这也是做得好的。我也会记录那些不足的地方，譬如，今天因为临时的会议，错过了一次项目对焦的机会，导致影响了后续日程和安排等；因为昨晚睡得太晚，今天没有晨跑等。这些记录可以是一句话，也可以是几个关键词，形式不重要，重要的是这个小习惯让我无形中建立了良好的思考和做事习惯，并不断地自我矫正和进化。

　　第二个习惯，也跟记录有关。每次有机会跟牛人聊天，我都会做核心内容的提炼和备忘记录，有的是跟主管的沟通，有的是跟大咖的互动，也有的是跟前辈的交流。甚至包括跟团队小伙伴日常的沟通，如果有让我受启发的，我也会进行备忘。很多年前，我刚成为管理者时，自己对所谓的管理一窍不通，仅凭着一腔热情带领团队，如今看来是多么的"小白"。但我当时做了一件事情，每次和主管聊天后，我都会记录下重点。我也会主动请教资深的管理者，记录他们的想法和建议。后来，我通过那些成熟管理者的多元化输入，结合自己的实践和体会，逐步建立了自己的管理风格。如今，作为团队管理者，在定期的 360 环评中，总能获得团队的高度认可和信任，这都得益于当年成熟管理们给我的建议，而那些建议的获取也源自自身学习和记录的小习惯。

　　第三个习惯，便是思考和创作。无论工作多忙，我都会把有感触的点记录下来，有的是工作中的点滴，有的是生活中的洞察，也有的是身边朋友的见闻等，常用的方式是在手机备忘录中先敲几个关键词，并在晚上或周末的时间将它们整理成几段文字。每次整理完，我都会感觉到想法更体系化了，思考更有深度了，或是看问题更多元化了，也正是因为每次都能感受到这样的一点收获，才让我有足够的动力坚持做这件事情。

　　曾经，在阿里巴巴的一次晋升述职中，一个前辈告诉我，述职 PPT 封面上不要写"晋升述职报告"这种题目，写点儿能代表自己观点的话更好。我思索了许

久，写上了"多想一点，多做一点"。我知道这里的"一点"对我而言的分量和意义。直到现在，那些"小习惯"仍陪伴着我，让我每天都能进步一点点。这些年一路走来，我深刻感受到日拱一卒的力量，不积跬步，何以至千里。水滴石穿，不是水的力量，而是坚持的力量。

洞察力即是学习力

设计师日常的记录和洞察（AIGC）

　　学习，总要有一个学习的对象，这个对象可能是人，可能是事。重要的是，无论学习对象是什么，都要主动发现这些对象并从他（它）们身上收获价值，这就需要我们具备一定的洞察力。洞察力，简单而言，就是可以通过敏锐的观察和触达，从身边的人或环境中，敏锐地获取到有价值的信息和内容，并转化为自己的认知或能力。就如同一个专业的摄影师，他们总能从身边那些容易被忽略的环境中，敏锐地捕捉到一个个美好的瞬间。

• 设计师的洞察力

　　首先，洞察力能提升设计敏锐度。无论你是哪个领域的设计师，对设计对

象和内容的敏锐度都直接影响着设计产出的成熟度。譬如，工业设计师要对身边的商品有足够的洞察，才能对商品的材质、造型及使用体验有足够的敏锐度，才能设计出好的商品；体验设计师要对身边的产品有足够的洞察，才能对产品的交互、体验、服务等有足够的敏锐度，才能打造出好的服务体验；插画师或动画师要对生活有足够的洞察，才能对人的行为和心理等有足够的敏锐度，才能创造出打动人的作品；创意和平面设计师要对 AIGC 等具备敏锐的洞察和理解，才能把握趋势和先机，储备未来竞争力。

其次，洞察力能透过表象看到本质。无印良品这个品牌，在有的设计师眼中，它是一个看上去很日系的品牌，而在有的设计师眼中，无印良品传递出的品牌价值不仅是品牌的风格，也包括消费群体的定位、居家场景的塑造、会员机制的建立及员工培养机制等。从这个角度而言，有的设计师看到的仅仅是"看到的"，而有的设计师看到的还包括"看不到的"。具备洞察力的设计师既不忽略"看到的"感知层和表现层，又能关注"看不到的"逻辑层和系统层。所谓外行人看热闹，内行人看门道，其核心差异就在于洞察力。

再次，洞察力帮助设计师激发创新。设计师通过对人、事物、环境的洞察，可以最大限度地激发"创新"。这里的创新不仅是昙花一现的创意灵感，更包括对工作和生活的持续不断的"启发"。我们刷抖音时，看到艺术家在墙上涂鸦，对于手艺人和艺术家而言，这就是创新启发；我们刷小红书时，看到有人把手机等硬件设备的零件进行拆解并重新拼凑成作品展示，对于装置和展示设计师而言，这也是一种启发。创新，不是在脑子里的突发奇想，而是可以通过洞察这个路径去获取的。

不仅如此，洞察力能培养设计师的情商，滋养设计师的心性。大多数设计师都有"感性"的一面，譬如，在旅行的时候，那些所见所闻、所感所想，无形当中会与我们习以为常的生活现状形成对比，也会直接或间接地与我们的认知体系发生碰撞，并产生新的想法、动力和热情，这个过程就是不断滋养设计师心性的过程。不仅如此，洞察力还能够帮助设计师感知到用户的痛点、诉求和期待，从而转化为设计师的情感化、同理心和共情力，帮助设计师创作出更具用户视角的产品。

• 洞察力的培养

既然洞察力有这么多的价值，那么对于设计师而言，应该如何训练和培养洞察力呢？

首先，保持好奇心。对日常生活中的所见所闻抱有好奇心，是塑造洞察力的基础。譬如，为什么设备上的按钮"长按"就代表"关闭"；为什么便利店的面包刚过期几分钟就要下架；为什么飞机票务员会把相对年轻的乘客安排在"安全出口"的位置等。好奇心能驱使设计师进行"探究"，也就能锻炼我们"发现问题"和"定义问题"的能力。

其次，关注细节。举几个例子，韩国酒店的服务员为用户介绍酒店服务时，是半蹲在顾客前面的，为的就是方便与顾客亲切对话。机场手机租赁的柜台的客服小姐姐在回收手机后，会告知用户，"我们会删除您在该手机上的所有个人信息，请您放心"。这些标准话术就是为了消除用户的顾虑。在滴滴专车的玻璃上会印有"所有烦恼都将消散"等温馨的文案，让乘客感受到一股暖流。关注细节，能让我们最大限度地从环境中吸收设计养分。

再次，刻意练习。《刻意练习》是我最喜欢的一本书，我的很多习惯都是通过这本书的启发建立起来的。日常不断地刻意练习，能让洞察成为自身的条件反射，帮助我们随时随地获取价值信息。练习的场景可以是我们生活中最普通的日常场景，如扫码乘坐地铁、逛街时租赁手机充电宝、在咖啡厅选择门店自提、在餐厅进行扫码点单、购物后选择送货上门等，这些再平常不过的场景中存在着大量体验的痛点、卡点、断点及爽点，对日常的观察和分析是提升洞察力最好的训练方法。读过《服务设计微日记》的小伙伴都知道，书中的很多案例就是我在日常生活和工作中经过点滴的洞察，提炼和总结出来的。

分享是最好的自我提升

分享的价值，远超分享本身（AIGC）

从心理学角度而言，每个人都有"分享"的欲望，只是分享欲望的程度不同。在工作中，分享多是指项目或案例的分享，用户或市场的调研分享，工具或方法的分享等。分享跟自我提升有什么关系呢？

分享，是一种学习。道理很简单，你要做一次分享，首先，你要确定主题，明确目标听众；其次，你要填充内容，内容要有逻辑、有结构、有框架，如果再有一定的故事性就更好了；再次，你还要考虑分享的内容给听众带来的价值是什么。这些只是分享的一部分内容。分享的时间、场所、氛围、设备，分享前后的交流、问题、互动，以及分享内容的传播和推广等，这些与分享关联在一起的要

素，都是做一次分享之前不得不考虑的问题，思考和筹备这些问题的过程就是一个主动了解、分析和学习的过程。

分享，是一种影响力。我有一个朋友，她在工作中，说话和做事的逻辑性非常强。每次提问或讨论，她回复的方式往往是，"关于这件事情，我有 2 个建议，为了解决客户的这个痛点，可以分 3 个步骤；就这个问题，可以从 2 个视角考虑，客户视角、平台视角等"。她每次的表达总能传递出足够的信息量，并且都是有条理、有组织、有依据的。这些经过思考并带有专业观点的分享，都是一种影响力。通过分享，别人会认识你、了解你，会因为你的某个观点而肯定或认同你。好的分享可以帮助你提升个人的影响力。不擅长分享的设计师也不需要有顾虑，因为只要用心去准备，即使你不擅长言辞或修饰，别人也依然会为你的勇气和付出而鼓掌。

分享，是一种体验。分享有很多类型，日常的聊天、表达、陈述或汇报，其实都是广义上的分享。在分享过程中，能用清晰的话语表达清楚我们想说的事情，并将对方带入分享的内容中，将是一种美好的体验。相反地，如果是没有逻辑、啰嗦、绕弯子的说话方式，那么对方的感受可想而知。我最羡慕的一种表达方式就是，用最简单的话说清楚事情。有人会认为，说话，谁不会呢，大家也都不是小孩子，谁还会说不清楚一件事情。事实上，情况恰恰相反，在职场和生活中，我们经常忽视"表达"的能力，同样一个项目背景，有的人说上一大堆，但不一定能抓住重点，有的人几句话就能说到关键点上，两者的体验可想而知。

分享，是一种输出。做好输出，就必须有输入，输入就是一个学习的过程。从输入到输出，是需要加工的，这个加工的过程又能锻炼我们结构化和体系化的能力。分享的好处远不止于此。从心理学角度，分享也是内心情绪输出和宣泄的一种方式，乐于分享的人，心理上往往更加积极健康，更加充满正能量。因此，分享的受益人，永远首先是你自己。

设计师的成长和拓展

一个"飞镖积分"App 的启发（AIGC）

我的一个设计师朋友有理工科专业背景，懂开发，有时间就会写代码、编小程序。多年前，他自己通过设计和开发，在苹果商店上线了一款"飞镖积分"的娱乐型 App，玩飞镖虽然不是一个大众游戏，应用场景也只是在酒吧等娱乐场所，但那款 App 在海外市场非常受欢迎，因为很多人都不太会计算分数，因此，很多玩飞镖的垂直用户都会经常下载。直到现在，他都能定期获得一笔可观的收入。不难看出，他将自己的专长有效地进行了商业拓展和变现。每个设计师都有自己的独特之处，如果你擅长数字端的体验设计，可以尝试接触线上线下多端全链路的体验设计；如果你熟悉商业和服务策略，可以跨界进行品牌咨询；如果你是创意设计师，可以尝试 AIGC 等智能工具的应用等；如果你擅长绘画，可以通

过直播等方式传授绘画技能，并通过售卖课程获得收益等。这些具备强关联性的拓展能力，能够与当前已有的能力相互补充、相互促进，好的拓展也能帮助我们获得更多的价值变现。

设计师要实现自我增值，就必须不断地自我成长和突破，这里有两个关键路径：一个是"跟牛人学习"；另一个是"解决问题，特别是难而正确的事情"。

首先，要正确理解跟牛人学习。我在留学期间遇到过很多牛人，有一个我特别尊敬的前辈，他自学影视特效，主动精进英语，攻读了两个硕士学位、一个博士学位，最终成为英国著名特效公司的设计师，并为哈利波特等制作特效。我在他身上学习到很多做人做事的方法，他常年在海外生活，除了韩语，他还刻意练习英文，每次我们在 Facebook 上聊天时，他总会提醒和鼓励我使用外语，起初，我还觉得不太自然，毕竟都是中国人，打字聊天用外语还是有点小别扭的，后来我才逐渐理解了他的用心良苦，他适应海外生活的态度和专注影视方向的执着，都深深地影响着我。牛人，不仅是公司职级高或行业影响力大的人，还包括在某一个方面能给你启发和影响的人。有的设计师视频编辑能力特别强，有的人在团队管理层面做得特别好，这些都可以是我们眼中的牛人。同时，如果我们有足够开放的心态和格局，就能从身边发现更多的牛人，反之，如果内心无比自负和狭隘，就永远看不到别人的优点，也就永远遇不到牛人，最终自己也不会变牛。

其次，去解决问题，特别是难的事情。什么才是难的事情呢？这里的难是相对的，而不是绝对的。譬如，编程这件事情对文科生而言可能很难，但对有理工科背景的人而言，就很有可能轻松驾驭。同时，难的事情也取决于你的态度，如果我们遇到问题不去想办法解决，只是去做自己能力范围内的事情，那么难的事情永远不会出现，因为我们没有给它出现的机会，没有给自己面对难的事情的机会。这里想特别想强调的是，将简单的事情做到极致也是非常难的一件事情，大多数人不会在简单的事情上花费过多的精力，但是那些优秀的人往往都是把看似简单的事情做到最好的人。

在日常工作中，每当我遇到困惑，只要主动去跟牛人请教，主动去直面难而正确的事情，便总会有意想不到的收获。

什么样的设计师值得培养

一个值得培养的设计师（AIGC）

　　有个我非常尊敬的 HR，她就"什么样的年轻人值得培养"总结过 3 点：第一，根红苗正。简单地说就是人品要好，正直、真诚、善良、踏实。第二，仰望星空。就是要有梦想、有格局、有高度、看得远。第三，脚踏实地。这也是最重要的一点，就是要能专注当下正在做的事情，全力以赴把当前的事情做到最好。

　　从实操角度，我认为作为一名设计师，首先要把 3 个"活儿"做好。

　　首先，不挑"活儿"。很多设计师都希望做别人看得见的设计，也就是我们常说的"聚光灯"下的项目。当年我自己在做新零售时，也因为业务的"风口浪尖"而兴奋不已，感觉自己做的东西整个行业都能看见，内心还是有些小激动

的。后来，集团战略变化、业务调整，设计方向和重点也发生了变化，回头想想，留下的东西早就不是什么流量、曝光、感知及关注度了，而是在解决问题的过程中逐步沉淀下来的设计思考。有了一段段经历以后，我越发认识到，设计师的价值是通过帮助业务解决问题的过程中体现出来的，而不是业务或产品自身的光环。每个"活儿"都是有价值的，把价值做出来才是硬道理，不挑"活儿"，把当下的事情做到最好，其实是对设计价值更高格局的认知。

其次，眼里有"活儿"，这是态度和意识问题。能去大厂工作的设计师，能力都不是大问题，但态度和意识层面却是有差异的。同样一件事情，有的人眼中看到的只是"需求"，能快速承接需求就好了；有的人眼中看到的是"挑战"，可以尝试不同的手段去解决问题；有的人眼中看到的是"机会"，如何通过解决一个问题而把一类问题进行解决，并提炼出共性方法去帮助别人。有的人看不到"活儿"，有的人满眼是"活儿"。我们眼里的"活儿"，本质是态度和意识的产物。

再次，灵"活"。设计师的脚踏实地，绝不是默默无闻地做设计，更需要根据业务阶段、场景特性、产品需求及资源情况，进行灵活的设计策略的制定。譬如，有的工具类产品是缺少用户同理心的，这就需要设计师走进一线，通过用户原声来洞察机会点；有的产品是软硬件一体的，这类产品就不能仅聚焦在界面的交互和逻辑上；有的业务进入了突破阶段，就不能拿初期基建的方式来做创新。灵活，能让我们基于当下的条件，做出最合适的设计。

以上 3 个维度并不是判断设计师是否值得培养的唯一标准，但却反映出的是大多数优秀设计师们"脚踏实地"的共同特质。除了"活儿"好，还有以下几个品质，我认为是至关重要的。

第一，有人品。本性纯良，这一点无论是否是设计师，都是最重要的。一个有爱的设计师，往往内心孕育着巨大的正能量，这样的设计师往往比较简单、单纯、不复杂，与人接触起来有一种天生的亲和力，容易让人产生信任，作为体验设计师，也更具同理心和洞察力。

第二，有行动。他们愿意为一件事情付出"极度的努力"，这里为什么要强调"极度"，因为他们认为努力本身并不值得炫耀，因为每个人都在努力，只有极

度的努力、专注和投入，才会让自己感受到与众不同。同时，他们往往都能把小事情做好，无论是一个图标、一张海报，还是一个产品，他们总能把小事情做到近乎完美，至少，他们会投入最大限度的努力，他们这样做不仅仅是为了呈现结果、获得认可，更是对得起自己的内心。

第三，有志向。很多优秀的设计师嘴上不说，但内心深处都怀有一个改变世界、让生活变得更加美好的情怀，这种设计师对自己有非常高的要求。更重要的是，有梦想、有追求的设计师往往也不会纠结于眼前的困难和挫折，他们会更加积极地面对问题和挑战，这种特质也会帮助他们在职场上走得更加长远。

如果在你身边有这样一位设计师，人好、执行力强，又有想法和志向，请你好好珍惜他。

"完美一天" 成长法

完美的一天，缔造完美的人生（AIGC）

　　成长，是逆人性的，因为成长需要努力、坚持、学习、自律等，要硬生生地逼着自己做这些事情，这对任何人而言都是不容易的，即使凭借强大的意志力做到了，也很难持久，而成长又恰恰是一件长期的事情。想要让成长变得轻松，最好的办法就是把成长变成习惯。

　　为了实现成长的目标，我自己摸索了一个简单、实用的方法，称为"完美一天"法。以我个人为例，为了让自己有更好的工作状态和身体状态，在一天中我会给自己定下几个小目标，如果这些目标都完成了，我就将其看作是"完美一天"，然后通过逐步增加"完美一天"的天数的方式，将那些原本的小目标逐渐变

成日常的习惯，从而周期性地改变和提升自己。"完美一天"方法是聚焦于"过程"，通过"渐进提升"的方式，帮助我们成长的一个方法。

这是我在某个时期制定的"完美一天"的行动列表。

（1）早上 7 点起床，晨跑至少 30 分钟。

（2）上班前学习英文，至少 30 分钟。

（3）10 点前到公司，计划好一天的工作和重点，并全力以赴超越预期地完成。

（4）白天至少吃一顿轻食。

（5）利用晚上的时间写一点东西，或阅读几页书。

（6）睡前跳绳或拉伸运动，至少 15 分钟。

以上 6 点，如果全部都完成了，或完成度在 80% 以上，就是我的"完美一天"。起初，每周我只能完成 1 个"完美一天"，因为晚上开会，没有时间阅读，或因为白天太累，晚上没有跳绳等，这些都是导致错失"完美一天"的理由，或是借口。于是，我尝试合理安排开会时间，通过中午在工位小睡一下来保证全天的精力，晚上如果不能跳绳，至少在房间做拉伸运动等。就这样，经过努力，我让一周的完美天数逐渐达到了 2 或 3 个，再后来每周平均至少能保持 3 个完美天数，这就实现了我在一个周期范围内的目标了。

我将"完美天数"总结为以下 3 个步骤，感兴趣的小伙伴可以尝试。

第一步，明确一个阶段性的目标。可以是职业发展的目标，如本岗位晋升、跳槽到大厂等；也可以是个人成长的目标，如留学、学习理财等；还可以是个人状态的目标，如减肥、健康等。

第二步，定义出"完美一天"的行动列表。以"减肥"为例，列表中可以有吃一顿轻食、运动半小时、喝一杯鲜榨果汁、11 点前睡觉等。如果以"留学"为目标，列表中可以有每天与外教练习 1 个小时的口语、看 30 分钟国际新闻、背 10 个单词等。"完美一天"的列表，完全可以根据个人阶段性的目标或中长期的目标来制定，但列表的内容一定要非常具体，具体到具体的动作、数量或时间。刚开始尝试时，建议列表中的内容少一点，2 或 3 项即可，后续可以逐步递增，但

也不建议过多，3～5个比较适中，如果一天中能全部完成，或至少完成90%，就可以视为是自己的"完美一天"。

第三步，增加完美天数。在践行"完美一天"的过程中，可以逐步增加完美天数，直到接近和实现你的目标，如一周至少实现3个完美天数，一个月要达到15个完美天数等。这个方法可以让我们的进步过程循序渐进，并逐步成为一种习惯。

实践过程中，我们一定会开"小差"，如一天少做了几项，或个别项没有做得很好，这都是很正常的。在这种情况下，可以看大部分内容是否做到自己满意了，如果是，也可以将其作为"完美一天"，只是略有瑕疵而已。如果你发现经常出现瑕疵，建议修订你的列表，适当降低标准，这样也能帮助你坚持下去。当然，如果经常开"小差"或对自己过于宽松，那就失去做这件事情的意义了。

最后，如果你实现了阶段性的目标，也不要忘记给自己一些奖励。希望"完美一天"这个方法能陪伴你不断地成长和突破。

本章小结

（1）水滴石穿，不是水的力量，而是坚持的力量。

（2）分享的受益人，永远首先是你自己。分享本身，就是一种成长。

（3）流水不争先，争的是滔滔不绝。每天进步一点点，是更高的智慧。

（4）根红苗正、仰望星空、脚踏实地，这样的设计师往往走得更长远。

（5）成长，不是为了更加完美，而是为了遇见更好的自己。

07

认知力：认知决定行为

　　这些年，我越来越觉得，认知决定了一个人的格局，也决定了一个人的高度，以及一个人能走多远。认知的不同，直接影响着我们的想法和行动。这些年，互联网大厂裁员已经不是什么新鲜事。在这样一个环境下，有的人认为被裁是迟早的事情，于是选择了"摆烂"和"躺平"，坐等公司"大礼包"；有的人却知道，无论外部环境如何，始终保持着学习和精进，保持着先进性和不可替代性。这些不同的选择，背后就是由认知决定的。

　　认知力，体现在工作和生活的方方面面。有的人在职业快速发展期，把过多精力放在副业上，最终，既没有把握好晋升的机会，又没有赚到大钱，却导致一身疲惫。也有的人因为自身能力问题没能晋升，却总是抱怨老板或团队，带着怨气离职后，导致同样的问题发生在后续的职场中，最终平庸地度过职场的黄金期。这些都是知不足导致的。

　　在本章中，主要围绕设计师的认知差异，结合设计师当前遇到的困境或机会，帮助设计师拓展认知边界，提升认知段位，塑造心性，从而用更加积极、正向的视角去面对挑战，帮助设计师在职场中能够走得更好、更远。

如何面对职场"困惑"

内卷和躺平（AIGC）

• "内卷"怎么破

伴随整个互联网产业步入成熟期，大厂纷纷进入了"降本提效"的阶段。很多人会抱怨"卷"不动了，想选择"躺平"。然而，对于设计师而言，面对这样的环境，应该"卷"吗？该怎么"卷"？

在大厂，设计圈的"卷"有着自己的特征。除了做设计需求，还要呈现设计价值；除了设计结果的产出，还要做描述设计过程；有的设计师出一个方案就可以了，但有的设计师要出好几套，这些听上去是不是特别熟悉呢？我自己也是设

计师，这些所谓的"卷"我也都经历过，然而一路走过来，我对"卷"有着自己不一样的理解。我认为"卷"，要聚焦"自卷"，"自卷"要结合"成长"，只有这样，才能摆脱"内卷"给我们带来的困惑。

从这个视角，首先问大家一个问题，你是如何看待"成长"的？每个人对成长的定义和理解都是不同的，我也给不出更好的回答。我只知道，仅做完设计需求，那是完成工作任务，要想获得成长，可能要付出更多。我们每个人每天都在完成工作任务，难道每个人每天都在有效地成长吗？如果是，那该是多么的激动人心，但现实是大部分设计师工作了多年，却依然认为自己缺少成长，看来，日常设计需求和任务并不能满足大家成长的诉求。那么，想要成长，我们还要做什么呢？

其实，"卷"的解药就是如何认识成长。当我们内心承认，成长不是一件容易的事情，成长需要我们付出更多的时候，当我们内心坚定，成长是自己的事情，只有我们自己才能对自身成长负责的时候，成长，就会变成自己与自己的较量和挑战。卷，就会从外部相互的"内卷"，转变成内部自身的"自卷"，从而实现自我的驱动和成长。来自"自卷"的竞争力，才能让我们兴奋和激动，才能塑造起我们真正的竞争力。很多人在抱怨"内卷"，而很有可能对方根本没有跟你在"卷"，而是通过"自卷"在快速提升自己，这是我对"内卷"另外一个视角的理解。

• "瓶颈"怎么破

在职场中，是大多数设计师都会遇到瓶颈，我也一样。如果遇到了瓶颈期，首先不需要过分担心或困惑，如何突破瓶颈，获得进一步的成长和进阶，才是需要马上关注的重点。

每个设计师，在经历了几年的职场工作后，都会阶段性地出现瓶颈，几个典型的表现是：工作缺少了挑战，感觉不到自身的成长，缺乏设计的热情，或者对设计工作开始倦怠和迷茫等。作为一个过来人，下面分享几个经验和心得，希望能对正在面对困惑的小伙伴有积极的启发。

走出认知的瓶颈（AIGC）

我认为，最重要的就是要"认知升级"。遇到了瓶颈，往往不是设计能力出现了问题，而是我们的认知出现了问题。

第一，体验设计理解的认知升级。很多设计师一旦脱离了产品的交互稿，就不知道要产出什么了。譬如，由于业务变化或产品节奏等因素，导致了需求的不确定性，设计师不能顺利地拿到需求，于是就出现了"等需求"的状态。"没有需求，就不知道要干什么了"。其实，作为体验设计师，设计稿只是设计产出的一个基础内容，调研、洞察、分析、提案、走查、验证、迭代等，都是体验设计内容，都可以成为有体感的设计产出，也能够帮助设计师提升全链路解决方案的能力。

第二，设计产物的认知升级。对体验设计有更深的认知后，对体验设计的产物就会形成更加多元化的理解。譬如，行业洞察，可以形成图文并茂的洞察和调研报告；用户访谈，可以形成体验直达一线的用户原声短视频；设计提案，可以是动态 demo 演示或用户动线的还原；数据验证，可以是定性的 A/B 测试，也可以是定性的数字问卷等。基于项目特征和目标，尝试多元化的设计产物，无形中也能提升和拓展设计师的能力边界。

第三，协同的认知升级。很多设计师习惯了自己闷着头做设计，虽然产出可能也还不错，但时间长了，就会发现设计乏力。然而，好的协同却能相互借力，共同提升设计能力。譬如，同样是用户易用性测试，通过 A 和 B 两个设计师的协同，测试结果和效果可能完全不同，A 访谈 +B 拍摄，A 梳理故事线 +B 短视频剪辑，A 分享商家视角的测试报告，B 分享达人视角的报告等，通过协同，A 和 B 都能够深度参与项目的全过程，并通过分工和协同，共同拿到结果。好的协同，往往是 1 加 1 大于 2。从这个角度而言，成长型设计师往往更有意愿去主动协同，因为他们理解背后的这个逻辑。

第四，职业认知升级。我有一个做产品经理的朋友，他的每段职场的选择都是"恰到好处"，很早就加入了阿里，并在阿里高速发展的时候，主动跳槽去了字节跳动，当时还有很多人不太理解，后来当很多人都想去字节跳动的时候，他已经在新能源行业开始深耕了。你可以说他运气好，但如果没有他对职业和赛道的判断，也不可能总是"先人一步"。主动选择新的职场，更换新的行业赛道，这些行动都可能是帮助我们突破瓶颈的方法，而这些行动的背后都离不开我们对于职场、行业、趋势和环境的认知。

当然，认知升级这件事情应该作为常态，等遇到瓶颈的时候再去想着怎么提升认知，那很可能已经失去先机了。其实，我一直坚持写日记，还有一个原因便是希望通过不断思考、总结和创作，不断提升自己的认知，至少可以让我保持对认知的敏锐度。

• 一个毕业生的困惑

曾经，我收到一个粉丝的留言，她是一个设计应届的毕业生，正在投简历找工作，希望了解一下交互、体验设计的前景。这个问题很好，一方面跟专业有关，一方面跟困惑有关。

首先，关于"前景"。我认为，如果掌握了交互、体验的精髓和核心能力，前景一定是好的，因为交互、体验或服务设计等，这个领域的一个典型特性是

"动态的"，它不是一个随着时间的推移会过时的领域，而是伴随着行业特性不断进行演变和进化的，几十年前就有交互设计，只是那个时候的交互设计做的事情主要是 PC 端的信息架构和页面的跳转等，而现在的交互设计则多是移动端或多模态的交互体验；再如服务设计，以前的服务设计主要强调的是全链路的用户触点设计，而现在的服务设计则是新商业的系统化设计。因此，专业前景是好的，前提是我们要保持"与时俱进"。

一个毕业生面对的困惑（AIGC）

其次，关于"困惑"。大多数应届生都缺乏工作经验，存在职场困惑是很正常的，但不需要过于焦虑。我自己在读书期间，也经历过很多设计方向的探索，即使毕业后的很长一段时间里，始终存在着专业上的迷茫。面对困惑，我的建议是，如果你有一个大方向的目标，就尽快展开具体行动，前提是大方向没有问题，如果你硕士毕业了，还在犹豫是继续做设计还是转行，那就要反思你过去的选择了。如果大方向是想做交互或体验设计，那么可以找到一切可能机会，进行项目经验的积累，无论是小厂、中厂还是大厂，重要的是赶紧展开具体的行动，因为开始行动后，你会遇到非常多具体的问题和挑战，一来就没有精力去困惑了，二来你会从中获得成就感，这也是通过认知升维对困惑进行的降维打击。

　　最后，我想对这个毕业生说的是，请对自己多一点信心。我们的信心不一定要源自我们对某个专业领域的预测，也不一定要源自大厂实习的经验，而应该源自我们敢于迈出第一步，并一步步地走下去。因为你很年轻，你有大把的时间和精力去尝试、去体验，经历本身就是你最大的财富。认真准备了一份作品集，就可以是一种信心；请教前辈在大厂工作的经验，也是一种信心；在抖音上尝试发布了一个短视频，在公众号上用心分享了一篇设计日记，在小红书上分享了一次旅行的体验和攻略等，这些都可以是一种信心，因为在这个过程中，你是在行动的，有行动就会有反馈，有反馈就会有进一步的行动，这个过程本身就是一种快速的成长，就是我们的信心。

如何化解职场"危机"

• AI 的危机

AI 的进化危机（AIGC）

AI 的快速进化给各个行业带来了前所未有的机遇，同时也给很多传统行业带来了巨大冲击。在设计领域，AIGC 的发展也给各个设计领域带来了前所未有的机遇和挑战。以前每年双十一前，设计团队都会立项对双十一品牌主视觉进行专项设计，在项目过程中会召集几十个设计师进行好多天的脑爆、共创，绘制几百个创意方案，并经过内部多轮筛选和高阶评审，最终明确一个方案进行细化和拓展，而这个全过程，AIGC 只需要几个人，仅用几分钟就能生成大量的创意素材，并且能够根据新的指令输入进行快速创意校对，明确方案后，也能在几分钟内生

成大量的拓展方案，并且所有的方案都具备非常高的图像品质，有些稍作调整甚至直接可以商用。不仅仅在创意设计领域，在交互、建筑、品牌、空间、工业设计等领域，AIGC 都不断呈现出惊人的进化速度和惊艳的呈现能力。为了不错过这个巨大风口，很多嗅觉敏锐的人都早早开始布局 AI，网络上一夜之间也出现了大量讲解和分享 AIGC 的媒体人及教学课程，相信不久的将来，AIGC 会成为设计师的一项基础设计能力。

不难看出，AIGC 的发展和应用正在为设计师们带来巨大的挑战，不少设计师喜忧参半，一方面承认 AI 很酷，一方面感觉不马上学习就会被 AI 所淘汰。然而，回顾过往，不同时代、不同时期，新技术似乎从来没有停止过发展，可穿戴、折叠屏、AR/VR、元宇宙、新能源、5G 等，这些当年火的一塌糊涂的新技术都掀起过一阵阵技术浪潮，如今这些技术，有的在不同产业中已经被广泛普及，有的在某些领域带来了创新革命，有的虽然无法立刻商业规模化，却在酝酿着下个爆发周期。无论哪种新技术，从发展角度而言，给社会和产业带来的惊喜和进步，都远远大于给人们带来的焦虑和困惑。

• 年龄的危机

正确看待年龄危机（AIGC）

特别是互联网行业，年龄带来的职场压力不言而喻，互联网行业，相较于很多传统行业，年轻人相对较多，字节跳动员工的平均年龄不到 30，团队中大多都是 90 后，35 岁中年危机的说法虽然有夸张的成分，然而伴随着经济大环境的低迷、就业环境的压力、大厂裁员等，年龄焦虑的问题的确是一个不容忽视的现实问题。企业一方面希望招更年轻、更有活力的年轻人，一方面希望资深的员工有更多的驱动力和创新力，员工如果不能快速成长，不能快速独当一面，或在一个岗位多年依然没有成为专家或管理者的，无形中也会感到一种莫名的压力。这些焦虑和压力是互联网领域设计师们共同所面临的。

然而，在我们身边依然不乏优秀的设计前辈和朋友，有的人做到设计总监 50 多岁才主动退休，有的企业高管近 50 了才开始短视频创业，也有 40 多岁的设计专家依然在设计一线肩负着团队重要的职责。不仅如此，我认识的很多知名高校的教授，有的已经 60 多岁了，依然英姿飒爽，奋斗在教学一线，在朋友圈中也能经常看到他们兢兢业业的身影。

不难看出，危机跟新技术无关，而是跟是否了解和掌握了新技术有关。危机跟年龄也不太相关，而是跟是否匹配了对应年龄所具备的设计能力有关。

• 如何应对危机

奔跑，要在正确的方向上（AIGC）

关于设计师的中年危机，这个话题太大，足足可以写一本书。我尝试用几个浅显易懂的观点，给中年或即将步入中年的设计师们一些建议。如何避免中年危机，我认为，比起如何避免，背后更重要的逻辑是"如何始终保持自身竞争力"。

首先，差异。差异化的设计能力能反映出设计师的差异化价值，是每个设计师都要思考和磨炼的。大厂的设计师，基于岗位和职责，能力模型都各有不相同，这里的不同只是定位不同，而不是"差异化"。以前团队有一个做品牌设计的设计师，她输出的品牌形象一目了然，记忆深刻，输出的品牌体系也清晰明了，该设计师日常非常低调，有点默默无闻，但一提到品牌相关的，所有人都会想到她，都会提一两句她曾经的设计产出。这个设计师就是通过"差异化"的品牌设计能力，建立起了自身差异化的设计标签。

其次，聚焦。随着年龄的增加，体力、心力和脑力等都会逐步衰退，只有把有限的精力聚焦到重要的事情上，才能始终保持高品质的 ROI（投资回报率），始终创造核心价值。以前我面试过一个设计师，他曾经认为设计师的天花板太低，在互联网大厂的话语权又不高，因此转行做了产品经理，然而转行产品不久后他就发现，产品和设计还是有很大区别的，自己过往很多设计的技能无法顺利嫁接。过了一年，他开始明白产品经理并不适合他，因此又希望再转回到设计岗，但是做设计的"手活儿"却大大不如从前，很多团队也因为这个担心，迟迟没有给他 offer，最终让自己的职业轨迹走向了被动。聚焦，背后的一个重要逻辑是要持续打造和建立自身的专业壁垒。当然，这里的聚焦也绝不是钻牛角尖，在一条不适合自己的方向上走得越远，越容易迷失自己。

再次，心态。很多时候，我们的想法往往都是"正确的"，也就是说，你认为自己"行"的时候，往往就会全力以赴，结果也往往能"成"；相反地，如果你认为自己不太行，常常会表现出自卑，往往也不会孤注一掷，结果也往往"不成"。之前团队有一个小伙伴，因为架构调整等去了国际设计团队，起初她很焦虑，认为自己英语也不好，也没有做过国际化的业务等，我也告诉她，国际化业务不是看谁的英文好，首先还是要看专业能力，英语可以在过程中快速提升，后来我看到她的周报也主动转变成了英文，听说她也在国际化业务中获得了不错的认可。我们的想法和心态，很大程度上决定了我们的状态和结果。

还有，反思。这里的反思，不是每天总结自己哪里做得不好，进行反省和忏悔，这里的反思更应该像是一种"复盘"。复盘的节奏很重要，我给自己定的标准是每天，但对于大多数设计师而言，我建议至少一周一次。复盘的内容非常简单，做得好的，做得不好的，接下来我打算怎么做。譬如，在一次自我复盘中，我意识到白天在对焦会上，自己说得有点多，应该让对方多去表达的，因此，我在下一次对焦会上，尝试问更多的问题，引导对方来分享和表达，整体对焦效果就好了很多，类似这样的方式，每次复盘都会让自己进步那么一点点。

最后，行动。我相信很多职场人都看过不少中年危机的话题或文章，然而，除了感慨和共鸣，有多少人去做了计划，并马上付诸了行动呢？我相信这样的人并不多。去行动的人，也要庆幸这种"公平"，因为，行动很难，能坚持行动的人才能避免危机。关于行动，有的人会选择逃避，遇到架构调整就不满，遇到老板不和就抱怨，遇到大环境差就换赛道等。其实，稍微想想就知道，换个公司就不会有架构调整吗？换个团队老板就会跟你有默契吗？新赛道就没有适应的成本和风险吗？其实，在对的方向上行动才是关键，而这个对的方向大概率就是先把当下做到最好，而不是选择逃避。

• 设计师特有的"机会"

一个韩国设计师朋友的绘画日常（AIGC）

　　有一次，我跟留学期间的一个校友聊天，她说特别羡慕我的专业，我问为什么，她说设计是可以有积累、沉淀，形成专业壁垒的一个领域，只要深耕下去，就会逐步建立竞争力和影响力。我是非常赞同她的想法的，并不是所有专业都具备这样的特征。设计师是一个非常好的职业。设计师的职业选择范围非常广，可以从事艺术、绘画、自媒体、短视频、影视、建筑、体验、服务、咨询、创意、教学等，任何一个领域，都可以深耕和沉淀。

　　我特别尊敬的绘画设计大师毛泡泡，也是我的好朋友，被行业称为"画声音的人"，也是当今视觉引导大师，也是首个将视觉思维、视觉引导、图像记录技术传入中国的大师，她的画风自成一派，亲和、自然、流畅、有创意，很多高端峰会上都会邀请她做"图像同声传译"，她还开设了绘画研习课程，孵化职业视觉引导师。她从绘画、到差异化的图像同传、再到绘画训练营孵化，一步步通过自己的方式，拓展着艺术和设计的价值。对她的创作感兴趣的小伙伴，也可以搜索她的公众号"泡泡视觉引导"，希望她的创作历程，能给更多的人带来灵感和启发。

　　在韩国读博期间，同一个研究室的一个韩国朋友也非常酷爱画画，因为热爱，她会随时随地地画画，图书馆、研究室，甚至是地铁，都是她的创作空间。有一次，我们在咖啡厅一起喝咖啡，她随手拿了一张餐巾纸，在上面画出我们聊天的内容，她不是刻意的，而是一种自然的行为。她曾在英国留学，当时为了找个安静的地方画画，自己租了一个空房间，不分昼夜地创作，因此也落下了颈椎病等。但也是那个时期，她逐步建立起了自己的画风，回到韩国读博士期间，她的才能被韩国儿童教育出版社发现，并诚挚地邀请她进行出版合作。如今韩国的书店里，很多教育权威机构推荐的儿童教科书里面的所有插画，都是她的作品。目前，她在韩国一所知名设计院校做教授，她用自己的方式建立了她独特的设计地位和影响力。

　　在我的朋友圈里，有很多朋友都是通过自己的方式走出了属于自己的路。有的人做自媒体，通过短视频分享职场经验，后来出了教程；有的人创业，通过知识付费，分享设计资源，后来创办了自己的公司；有的品牌设计师建立了自己的IP形象，并申请了版权，如果商家邀请这个IP出场，都需要支付其版权费，因为

持续的品牌版权费，也成为了他后来环游世界的资本；有的是大学教授，运营着自己的设计工作室，一边做着科研，一边给学生们提供真实的项目机会，一边跟当地公益组织合作，一边将公益项目参赛扩大社会影响力；还有企业中的设计高管，为企业创新与公益组织建联，帮助乡村的特色农产品卖出去，并将孵化出的商业模式推广到更多乡村，解决了很多乡村人的就业问题，带动了当地的经济发展。这些方式都是设计师创造出来的机会。

很多人都羡慕这样的工作方式和生活方式，其实他们也并不是一开始就知道自己要做什么，要怎样做的。然而，在他们每个人的身上，都有一个相似的特质，就是热爱和执着，在这样的特质下，当机会来临时，他们能第一时间抓住，并将一个个机会转变成一个个台阶，不断地实现着阶层跨越。设计师特有的机会绝对不是"投机"或"技巧"，而是一种创新探索和厚积薄发。

"机"，不是一下子就能遇到的；"危"，也不是一下子就降临的。冰冻三尺，非一日之寒，正确地看待危机，积极地应对危机，甚至借助危机让自己变得更强，或许，这才是我们面对危机该有的姿势和气魄。

如何应对职场"变化"

面对变化，始终向内（AIGC）

一提到变化，大家都会想到那么几句话，"不变的是变化""拥抱变化"等。在职场中，说变化是一种常态，相信没有人会反对。环境的变化、业务的变化、架构的变化、人员的变化等，任何一种变化，都会对我们的工作和生活产生不小的影响，有时甚至是冲击性的。我们应该如何看待和应对这些变化呢？

关于变化，很残酷的一个现实是，大部分的变化是我们无法控制的。记得当年我刚入职阿里时，在短短一年多时间内，老板就换了 3 个，业务和产品的变化更是不计其数，工位换过多少次，我都记不清了。但我只记得，在阿里杭州总部，一共有 8 栋办公楼，每栋楼我都待过一段时间。加入字节跳动后，变化依然很多，因为业务在高速发展，几乎每个 Q（季度）都有大大小小的变化，有的业务会暂停，有的会合并，有的会调整方向等。我记得有一个业务，上午还在一个会上进行总结、复盘和表彰，中午高层就基于战略调整做了新的决策，下午就通

知项目暂停了，项目中的人马上抽离出来投入到了新的场景。类似这种变化，在互联网行业中都是冰山一角，如果你在这个领域待过几年，就会深刻理解。面对变化，有的人无法接受，会选择离开；有的人主动适应，会获得成长；有的人则享受变化带来的挑战和刺激，急流勇进。

面对变化，我的一个经验是始终"向内"。既然外部那些变化是不可控的，比起焦虑、抱怨、内耗，还不如把精力放在自身的硬功夫和软实力上，聚焦自身的专业壁垒和设计内功，提升自身的思考力和认知力，投资自身的健康和快乐等。这些"向内"的东西才是我们自己能够掌控的，才是可以按照自己的方式和节奏进行积累和沉淀的，是任何外部的人或环境都拿不走的。

这些年，摸爬滚打在互联网一线，每次遇到组织调整，我都会认为，多了一个机会接触新的场景，每次更换老板，我也会主动学习新老板身上的优点。当然，在这些变化中，一定少不了焦虑、紧张和不适，毕竟追求安全、稳定是人性。这个时候，我会尝试把变化造成的心理影响，视为是磨炼"心力"的机会，后来发现，外部变化多了，反而心力变强了，面对其他挑战和困难时，心态上也会更加平和，这都是得益于始终向内。

始终向内，还有一个更重要的意义，就是能让我们更加了解自己。始终向内的人会更加知道自己想要什么，想要过怎样的生活，想要变成什么样的人。在招聘过程中，我经常问候选人一个问题，你将来打算成为一个什么样的设计师？这个问题看似普通，但只有那些非常清楚自己特质，有非常明确目标和追求的人，才能回答得更加自信，这样的人都有着共同的特质，那就是"知道自己想要什么"。以前，我不知道自己适合什么样的运动，游泳、打篮球、跳绳、骑行和徒步都是我喜欢的，但后来我发现，跑步才是最适合我的，可以随时随地，强度和长度自由可控，不受环境和设备等外部要素的影响，完全可以根据自我的意愿进行，是高确定性的。现在想想，就连跑步这种习惯也是"向内"思考和行动的结果。

在我们的工作和生活中，有很多都是"向内"的，自我的认知、积极的态度、专业的壁垒、职业的理想、健康的身体、和睦的家庭等，这些向内的东西是我们无论走到哪里，面对怎样的外部变化，都可以主动争取，至少，通过努力，主动权大概率会在我们自己的手上，在自己手上的东西，才能帮助我们建立足够的安全感和自信心。

设计师的"跳槽"观

一个设计师职场选择的背后（AIGC）

职场中的"跳槽"，对于当下的年轻人而言，是非常普遍的，对于互联网大厂的设计师而言，更是家常便饭。就我的经验来看，很多年轻的体验设计师，平均 2 年就会跳槽，在一家公司待满 3 年的，就算是老员工了，当然，也有待了 5 年以上甚至更久的，但那都是凤毛麟角。设计师跳槽的主要原因，都为了更好的职业发展或更高的薪资待遇。然而，为什么跳，什么情况下跳，怎么跳，很多设计师是没有经过深思熟虑的。在此，我跟大家分享一些我对"跳槽"的看法。

首先，关于"跳槽的频率"。从过往经验来看，频繁跳槽的设计师，身上都有一个共性，就是容易"回避问题"，这些设计师往往在职场遇到问题后，不是想着如何克服，而是会找很多借口，从而选择逃避，跳槽也就成了这部分设计师用来回避问题的一种方式。这部分设计师身上多少存在着一些问题，要么手活儿不精，要么坐不住，要么协同能力有问题，要么责任心不足等，但他们却总会

强调，跳槽主要是因为公司架构经常调整、老板跟自己性格不合、做的产品用户群体太小、团队氛围不足等，总之，他们强调的所有问题，都跟他们自身没有关系。这部分设计师跳槽的特征是，他们没有从过往克服问题的过程中去"成长"，而是借助外部问题去找到"捷径"，这样的设计师即使跳槽很多次，自身实力上却不见得有多少真正长进。至于多久跳一次算"频繁"，每个大厂虽然没有明确限定，就我个人而言，5 年内超过 3 次，或平均 1 年 1 次的，我都会慎重考虑，当然也要结合候选人的实际情况，绝不能只从时间这个单一维度去判断。

其次，关于"跳槽的原因"。很多人跳槽的原因，往往是因为自己的老板、团队氛围、平台机会或薪资待遇等。其实，这些问题在任何一家公司，任何一个团队，都可能或多或少存在，如果因为这些外部原因，就轻易选择跳槽，那是欠缺成熟的做法。我最初入职阿里时，2 年内更换过 4 个直属老板，隔级老板也更换过数次，每个老板的风格都不同，要求和标准也不同，但我从他们每个人身上都学习到了很多，也为我后续的团队管理提供了宝贵经验。当然，也有设计师抱怨"老板更换频繁"，主动选择转岗和离职的，虽然这都是个人的选择，我无意评判，但回过头来看，当年那些抱怨的设计师都没有做得特别出色，现在也不知道在做什么了。

再次，关于"跳槽背后的实力和运气"。有句网络流行语，"人永远赚不到认知以外的钱，即使赚到了，也会凭实力亏掉"。其实，跳槽背后的逻辑也是一样的。有的设计师凭借运气，幸运地拿到了一个超出预期的 offer，于是开始满足于现状，不思进取，认为自己赚到了，结果可想而知。有的设计师始终对自己有更高的要求，无论在什么环境中都努力把事情做到最好，甚至始终超越期待，这样的设计师无论走到哪里，都是"香馍馍"。虽然，我也认可运气是实力的一种，但运气是一时的，是可遇不可求，实力才是我们长久的立命之本。

每一次跳槽都是一次选择，每一次选择也决定了我们要去的地方和我们要成为的人。聪明的设计师会"以终为始"，先明确自己想要成为什么样的设计师，从而去选择合适的职场来塑造自己。从这个角度而言，能把职场目标和自身成长目标结合在一起的设计师，才是高段位的设计师。跳槽，不是职场的更换，而应该是成长方式的选择。

成长，是自己的事情

• 成长的方法和信号

成长，本质上是自己的事情（AIGC）

　　"成长，是你自己的事情"，这句话乍一听上去有点扎心，但却是事实。人在职场中，公司和团队不是应该对我们的成长负责吗？强调成长是自己的事情，总有种不想负责的嫌疑，在职业生涯初期我曾经也这样想过。

　　我们暂时抛开成长的责任问题，先看看职场人应该如何成长。每个设计师都有成长的诉求，职场中的设计师更是如此，主要表现在专业能力的成长、上升空间

的拓展、薪资待遇的提升等。然而，很多设计师天天想着要成长，却不了解成长的方式和路径，也没有付诸具体行动。在职场中，设计师应该如何快速成长呢？

首先，给自己制定更高的目标。同样一个设计需求，过去的交付时间大约是1天，现在在交付质量不变的前提下，是否可以争取0.5天交付，省下来的时间可以做用户调研等。同样一个交互页面，之前是单一页面的交付，现在是否可以考虑页面的上下游，进行全链路的设计交付。梳理一个链路，之前看链路的断点，现在可以把断点、卡点、痛点、爽点进行一体化梳理，并对优化前后的数据进行对比，沉淀工具和方法。我们只有给自己制定更高的目标，才能激发出自身的潜力。

其次，尝试不同的方法。同样画一个Icon，之前习惯于使用扁平和简约的风格，现在是否可以尝试C4D、3D或AIGC等方式。同样做一个调研，之前习惯于竞品分析，现在是否可以通过短视频记录用户原声的方式。同样一个易拉宝的物料设计，之前习惯于平面设计和信息表达，现在是否可以尝试物料的空间点位、用户动线和曝光度分析等新的方式。不难看出，尝试不同的方法，能够在技能或思考的维度上获得多元化的成长。

再次，把小事情做到极致。同样一个优惠券的设计需求，有的设计师可以将其视为"权益表达"，对优惠券、满减券、门店券、红包等分层权益进行场景化梳理和沉淀，并输出规范和文档，赋能更多的权益场景。同样一个客服文案和话术的需求，有的设计师可以把人工话术和机器人话术进行分析，并得出信息类、对话类、反馈类、提示类、情感类话术的SOP，反向给产品和算法做规则输出，从而提升用户的体验。不难看出，把小事做到极致，能够帮助我们在专业深度上获得成长。

同时，提升认知是成长的关键。同样是设计价值的定义，有的人认为业务结果好了，就代表设计结果也是好的，这就是认知上的偏差。转化结果好，可能是平台给消费者进行了大量补贴，如果把补贴促成的转化都视为是设计的价值，就过于偏薄了。同样经营和管理，有的人认为跟客户搞好关系就可以了，却不把精力放在客户服务的效率和品质上，那结果只能是本末倒置。很多事情，只有认知到位了，才能意识到问题的根本，才能用正确的方式解决问题。

除了成长的方法和路径，衡量成长的维度和标准也是非常重要的，否则，就容易变成"自嗨"。衡量成长有 3 个参考标准：第一，与过去的自己做比较。如，较上个双月的设计产出，成熟度是否有提升。第二，与优秀的同行做比较。这里之所以强调"优秀"，原因是如果与不如自己的同行比较，就失去了参考的意义。第三，与客户、业务方等的"预期"做比较。很多时候，我们自己觉得做不错了，业务方也没有其他意见，但是在客户眼里，可能距离他们的期待还有很大差距。不难看出，成长的参照物非常重要。

成长是有"正向信号"和"负向信号"的。如果你感觉当前做的事情按部就班就能完成，如果你感觉没有任何难度和挑战，或是感觉做这件事情是浪费时间的，这便是一种负向信号，大概率反映出的是"动手多了，动脑少了"。成长，一定不是在舒适、轻松的状态下就可以轻松实现的，而是需要付出"不亚于任何人的努力"，并且往往是在体力、脑力和心力等多个层面都有不同程度的突破。如果你经过了一番努力做到了一件事情，心里自然能获得巨大的成就感和自信心，这便是一种正向信号，正向信号越多，说明你保持了良好的状态，反之就要尽快反思一下原因了。

最后，为什么成长是自己的事情。公司和团队只是提供了平台和场景，是否能够借助当前的平台主动发挥价值、发掘潜力，就是我们自己的事情了。如，有的设计师对接的是一个不太确定性的场景，但他依然能够做得可圈可点，有思考有沉淀。而有的设计师即使对接了一个容易出成绩的"聚光灯"项目，但依然可能做得平庸无奇，浪费了好的场景和成长机会。设计师不能过分依赖和寄托于不可控的外部原因，如业务、项目、资源等，而是要挖掘和深耕自身可控的内部要素，如驱动、探索、机会等。只有这样，好的结果才能主动发生。

成长，指的不仅仅是专业能力的成长或职场晋升，沟通能力的进步，协同能力的提升，驱动能力的成熟，甚至是面对变化或困境时心态的稳定和平和等，都是职场中非常重要的成长。成长是一个终身命题，只有回归内在，回归自身，才是成长的不变法则。

本章小结

（1）认知升级，是对困惑最好的降维打击。

（2）设计师的中年危机，归因要回到"设计"上，而不是"年龄"上。

（3）面对变化，始终向内。职场目标与个人成长目标相结合，是更高的段位。

（4）跳槽，不是职场的更换，而应该是成长方式的选择。

（5）成长有"路径"，但没有"捷径"。

08

成长力：遇见更好的自己

　　每个人都有属于自己的成长方式和节奏，不同的设计师有着完全不同的发展路径。有的建筑设计师聚焦高端别墅用户，每年可以有上亿的收入，有的体验设计师做职场主播，录制教程分享职场经验，有的品牌设计师创立了自己的品牌，只通过获取品牌形象的版权费，也能实现财务自由。但这些设计师并不是一开始就如此成功的，他们的一个共同特点是，都在自己熟悉和擅长的领域中进行了长期的深耕和沉淀，并不断地探索和自我突破。

　　在本章中，我会结合自身的成长经历，包括专业选择、留学经历、职业发展等，为大家提炼一些可借鉴、可复用的成长思路。虽然，每个人的成长路径是不可能完全复制的，但毕竟我也是一个设计师，希望我的一些经历能够给大家带来不同视角的启发，帮助设计师看到和发现自身的潜力和热情，从而找到属于自己的发展路径，最终遇到更好的自己。

选择大于努力

选择和努力（AIGC）

　　"选择，大于努力"。相信这句话，大家都不陌生。在我们一生当中，会遇到很多重要的选择，选择大学、专业、工作等，选择兴趣、伴侣、生活方式等，这些选择大多数是受我们的认知或主观能动性决定的，很多时候，做对了一个选择，可以让我们少走很多弯路，会做选择、做好选择是我们一生必修的课题。

　　关于选择，我认为城市的选择对我们的发展至关重要。我是在山东一个普通城市长大的，大学期间有几段经历，让我顿悟了城市对一个人深远的影响。

　　在我上大一的时候，有一次父亲去深圳办事情，就带上我一起去了，那是我第一次去深圳，虽然只有短短的几天，却让我打开了新的视野。一片片高耸林立的大楼，一条条灯火通明的夜市，一排排熙熙攘攘的车流，一群群朝气蓬勃的

年轻人，这些一下子映入我的眼帘，让我猝不及防。原来街道可以这么干净，原来商场可以这么晚关门，原来周末的书店有那么多人，原来生活节奏可以那么充实，原来在深圳工作可以赚那么多钱。当时，除了兴奋和向往，内心有一个很强烈的声音在说，以后决不能让环境制约了自己的想象力。

从深圳回到大学校园后，我那颗按捺不住的心就没有停止过躁动。我联系了在天津美院和中央美院的两个好朋友，说假期去找他们玩，其实主要是想看看他们的生活环境和学习环境。后来，我几乎每个假期都去北京，参加设计讲座、参观清华北大、沉浸在北京的各个图书馆等。我还清晰地记得，在中央美院举办的一次"平面设计讲座"中，我第一次了解到要做好一个品牌的 logo，不是从符号、要素、图形开始的，而是从企业、文化、人群、定位开始的，画 logo 只是在充分调研、分析、洞察、提炼后的最后一个阶段，这与我曾经接受的关注技法的教育理念完全不同。我深刻意识到，环境对自我认知的影响远远比我想象的还要深远。

就这样，我的意识不断地被刷新和刺激着，也因此有了出国的想法，后来幸运地考入了韩国首尔大学设计系。刚到首尔时，我发现几乎所有的大学生在大学期间都会主动休学 1～2 年，并利用这段时间去其他国家研学或进修，或进入企业进行实习和锻炼，他们对毕业本身似乎没有那么迫切，反而会花很多时间一边实践，一边思考毕业后应该做什么，因为他们先前的实践、探索和充分的准备，韩国人毕业后一入职场就呈现出一种 ready 的状态，上手非常快，成长也非常快。反而回想我在国内上大学时，天天修学分，快毕业了也不太清楚将来应该做什么。

在首尔还有一次经历，让我改变了对"努力"的认知，那是我过的第一个韩国长假，我准备去学校的图书馆看看书，首尔大学图书馆是全国有名的，我迫不及待地走进图书馆后才发现，硕大的图书馆，每一层的自习室和学习空间几乎都没有一个空座位，每个人都在埋头做自己的事情。考入首尔大学的这些牛人，竟然在如此重要的假期中也还这么努力，瞬间觉得自己曾经沾沾自喜于至少比别人更加努力的想法，是多么的不值一提。就这样，我在首尔的那些年，一点点被熏陶着。

直到现在，自己工作和生活的城市不下十几个了，每个城市都给我留下了非常宝贵的东西，有的是回忆，有的是成长，有的是奋斗，也有的是爱情。这些宝贵的东西孕育着我们，塑造着我们，成就着我们。

那些成为财富的经历

与韩国女生的"搭讪"（AIGC）

每过一段时间，我都会问自己，过往中印象最深刻的几件事是什么？哪些事情是让你获得巨大成就感的，又有哪些事情是通过你的尝试和努力，获得意想不到的结果的？通过问自己这些问题，可以帮助自己看清自己的内心。每次回顾过往，我在韩国留学期间的几段经历始终让我记忆犹新。

经历一：在韩国食堂的"搭讪"。2006年去韩国留学之初，为了逼迫自己快速提升韩语能力，我没有刻意与中国留学生聚餐，而是经常一个人走进食堂去跟韩国人"搭讪"。当然，运气好时人家会跟你聊上几句，运气不好时人家也会用奇怪的眼神看着你，我知道这会让对方很尴尬，因为我自己也觉得尴尬，但我

知道，提升语言能力最快的方式就是"对话"，当然，这种行为也离不开我的厚脸皮。不久之后，我就变成了全班韩语最好的学生了，老师们也都说我有语言天赋，但只有我自己知道，自己经历了什么。

经历二：在韩国快餐店打工的"执着"。当年 100 元人民币，只能兑换 1 万多一点的韩元，为了不给家人增加额外负担，也为了更好地体验海外生活，我主动找到了一家韩国快餐店，经理说他们只招韩国人，我说让我先干几天，可以不用报酬，如果几天后你觉得不合适，我随时走，你也没有什么损失，如果合适，再考虑正式雇佣我。于是，在接下来的几天，我第一个到，最后一个走，除了做好经理安排的事情，还主动帮助其他人做点额外的力所能及的事情，老板很快破例让我在店里工作，也是在这家店里遇到了一个韩国女生主动要跟我学习中文，一学就是好几年，那几年的留学生活也多亏了那份中文的家教。

经历三：争取韩国奖学金的"勇气"。留过学的小伙伴都知道，能拿到学校的奖学金是一件无比幸运的事情。当时，首尔大学额度最高的奖学金是 BK21（韩国 21 世纪智慧韩国计划）奖学金，是韩国政府每年发放给成绩优异的学生的。为了拿到这笔奖学金，也为了证明自己的实力，我入学前就明确了自己的研究方向，别人开始修学分的时候，我已经连续发表论文，并在画廊举办设计展了，半学期下来，我已经成为首尔大学设计系成绩最高的一个人了，然而，申请 BK 时，韩国人并不希望把仅有的几个名额分给一个外国人，因此他们找了各种理由，想委婉地拒绝我的申请。也许，是源自成绩第一的底气，也是作为中国人的一种骨气，我当场质疑了他们的做法，并用流利的韩语回应道："为什么曾经拿了奖学金的韩国人的成绩，还不如一个没拿奖学金的外国人？"他们无言以对，也不好明目张胆地违反原则，最终教授们主动跟我道了歉，我也成为了那一届首尔大学设计系唯一一个拿全额 BK 奖学金的中国留学生。

经历四：找工作的"幸运"。首尔大学博士毕业后，我计划在韩国工作几年后再考虑回国，然而，韩国就业的过程可谓是一波三折。当时，由于教授的原因，韩国最好的一家 UX 公司向我抛出了橄榄枝，但是我刚刚答应了一家做移动支付的创业公司的 offer，我抱着美好的憧憬开始了在韩国的工作经历，而就在这

个时候，之前那家 UX 公司的老板找我说"美的集团"的高管来韩国公司交流，希望我能去做翻译，我一听是中国公司，也欣然答应了。在出色地完成了翻译工作后，美的研究院院长和当时的事业部总经理，向我真诚地发出了邀请，就这样，我以人才引进的方式幸运地加入了美的集团。后来，为了投身数字化浪潮，我入职了阿里，再到现在的字节跳动，就这样，我一步步，一路奋战在产业的一线。每当回想当年在韩国找工作的艰辛历程，就倍加珍惜当下来之不易的工作。

越努力，越幸运。每当我看到这句话时，更多的是"敬畏"。我知道，"说到"努力太容易，"做到"努力也不难，但是"笃定自己选择的方向，并付出不亚于任何人的努力"，才是我对努力的一种理解。只有做到如此的努力，我才觉得对得起偶尔可能会悄然而至的"幸运"。

我对"极致"的感悟

追求极致，是一条智慧之路（AIGC）

稻盛和夫曾经说过，"极度认真的工作能扭转人生，要坚持愚直的、认真的、诚实的工作"，他的这些观点反映出的是"追求极致"的工作态度。然而，追求极致，对我而言，还有另外一种特殊的含义。

我是一个不够聪明的人，上学的时候就特别羡慕那些不怎么努力，也能考出好成绩的人。长大了我又发现，身边有很多人因为入行较早，也老早结婚生子，买了房和车，过着安稳的生活。在互联网趋势下，也有很多人因为抓住了几个关键的红利期，竟也年纪轻轻实现了财务自由。看到他们的发展和状态，我也会思考一个问题，自己的定位和差异化竞争力是什么呢？

庆幸的是，我聚焦到了"服务设计"，一个有发展趋势的设计领域，同时又需要设计专业基础、商业实践，以及体系化的思维等多元化的能力，这些"难度和门槛"让很多人望而却步。然而，我的教育经历和实践经验却让我在这个领域具备了一点点先发优势。在韩国，我就接触了服务设计，有一定的专业认知，回国后，一直在互联网一线工作，沉淀了大量的项目实践和商业案例，日常的写作和创作，让我对服务设计又有着体系化的思考和沉淀。慢慢地我发现，让我获得成就感和价值感的事情，往往源自那些有门槛、有挑战、难度大，且需要长期坚持的事情，如果这件事情恰好又是自己喜欢和擅长的，那便是我认为的一种"极致"状态了。

追求极致，首先，要足够"聚焦"。比起把 100 米宽的坑挖到 1 米深，远远不如把 1 米宽的坑，挖到 100 米深。有这样一个设计师，头脑很灵活，花费了大量时间在设计技能和工具上，各种画图工具和软件都懂一些，但就是没有一个是非常精深的，做出来的设计稿也说不上有多么惊艳，总之就是感觉他懂得很多，但就是没有特别厉害的。曾经有一个候选人，面试快结束时我问他，你特别擅长的是什么，他的回答是 C 端和 B 端都有经验，也做过不少项目等，但事实上很多有些工作经验的设计师都具备这些能力，我的问题是更想知道他是否了解自己的核心竞争力在哪里。聚焦，是一种宝贵的竞争力，更是一种智慧。

追求极致，也不是一时兴起，而是长期主义，所谓"流水不争先，争的是滔滔不绝"，在正确的方向上，持续投入不亚于任何人的努力，那你一定能走出一条不可替代的道路，释放出无限的价值。追求极致的关键不在于"极致"，而在于"追求"。极致去追求的过程，才是对极致更高层次的理解和认知。

发现自我的价值

差异本身就是一种价值（AIGC）

把当前工作做好，把家庭经营好，这本身就是一种价值，从这个角度而言，我们每个人都在创造着价值，那为什么还是有很多人每天都在努力工作，却依然抱怨说感受不到自己的价值呢？其实，我们内心的那个价值不仅仅包括"个人"价值，更是包括"存在"价值。

曾经，有一次对话，让我意外地发现了自己存在的价值。在一次设计学术交流会上，有一位著名高校的系主任找到我，他语重心长地告诉我，当他看到我写的《服务设计微日记》以后，他感到无比羡慕，因为我能写自己想写的内容，不受任何的约束和限制，没有任何指标或任务，完全是按照自己的兴趣和爱好进

行的创作，同时，很多内容都是基于商业的真实实践、思考和心得。他说，在高校，想要写书，首先要参考体制内的标准和要求，要匹配教学大纲或研究方向，并且需要各种评审和审核，很难完全按照自己的想法去自由创作。当时，我非常感慨，我原以为，写作对于大学教授而言是一件轻车熟路的事情，毕竟，教授们博览全书、知识渊博，他们每天都在读论文、发论文，并且行业中那些权威的设计概论、原则、方法等参考书目，大多也是教授们的杰作。然而，那次对话后，我突然意识到，有些主题和题材是教授们不能写的，有些商业实践和企业管理是教授们不熟悉的，这与能力无关，而是与社会分工、岗位职责和职场环境有关。当我意识到这一点的同时，我也认识到了自己差异化的存在。

与此同时，我发现在企业、大厂工作的设计师们，虽然他们拥有丰富的项目经验和实践，也有专业的设计技能和商业思考，但是，他们却不擅长文字表达，他们能把交互流程画得很专业，却很难用文字把思考过程表述出来，然而如果没有这些过程的呈现和表达，就很难被变成体系化的工具、方法进行沉淀，也便无法让设计价值进行有效的复用和延展。于是，我希望把自己在企业的经验心得、所见所闻，转译成可被感知、可被复用的内容，给非商业领域的设计师们一些启发和借鉴。

于是我发现，自己是一个比较特殊的存在，或者说是一个差异的存在。自己在企业一线实操，却也擅长用文字进行价值转译，自己不在学术界，也可以不受约束进行自由创作，这种差异化的存在感，让我感受到了一种独特性和稀缺性，也正是这个认知让我觉得，我必须要把这件事情做好，因为似乎只有我才能做好这件事情，虽然这个想法有点理想主义，但让我获得了动力、热情和责任。其实，我们每个人都有自己独特的价值，唯一的差别是，有的人从没想过要去发现，有的人想过但还没有发现，有的人发现了却没有付出行动，有的人不仅发现了，还付出了不亚于任何人的努力。

感谢曾经"开挂"的自己

曾经的追梦少年（AIGC）

我从小就非常喜欢画画，但因为高中阶段文化课成绩普通，父亲担心如果我学了画画，分散了精力，文化课成绩会更差，所以一直反对我学习美术。那个时候，我还小，心智也没有成熟，觉得父亲的话也有道理，于是便硬着头皮，苦苦地啃读着那些厚厚的课本。后来，父亲为了让我考上一所好大学，把我送到了一个县级市高中，那是一所全封闭式的学校，每年都出高考状元。当我去了那所学校后，出乎意料的是，我的第一次文化课模拟考试竟然是全班倒数。那个结果对我的打击可想而知，那次模拟考试后，在一次学校广播中，校长劝导那些班级倒数的同学们，可以选择复读或参加艺考时，我再也压抑不住内心的冲动，瞬间爆

发了，我再也受不了一直努力却看不到结果，一直努力却看不到希望的自己，我必须要做点什么，跟那个"倒数的我"做彻底的告别。那晚，我做了人生中第一次重大的决定，也是那次决定改变了我的一切。

我没有跟家人商量，毅然决定要成为一名艺术生，几天后，我作为艺术班的插班生走进了画室。

那次选择，是我自己做的第一次重大抉择。那段时间，我拼了命地画画，现在想想，当时真的是不要命了，因为学校是封闭式、军事化管理，晚上 10 点准时熄灯，整个学校只有厕所是有灯泡的。于是，我每天晚上等到大家都睡了以后，就会搬着画板躲进厕所，半只脚浸泡在带着味道的、湿漉漉的水泥地上，一直画到后半夜，我还记得当时是 12 月份，天气非常冷，我用颤抖的手拿着 2B 铅笔，进行着一幅幅素描作品的临摹，偶尔遇到深夜起床上厕所的同学，都会彼此吓一大跳，那段时间手也被冻伤了。就这样，我依然每天坚持着。若干年后，我才听父亲说，当时他知道我拼了命地画画，心中既欣慰又心酸。

在那段拼命的日子里，有一天发生了一件事情让我彻底"顿悟"，从此在这条路上一发不可收拾。因为我的努力，绘画水平进步非常快，很快就进入了实物写生阶段，远远超出了老师们的预期，于是老师单独把我放进他的画室，给了我"闭关修炼"的机会。有一天，在课间休息时间，几个同学突然闯进了老师的画室，问我躲在这里面做什么，还没等我回答，其中一个人环顾了四周后，指着角落里的一幅画说，你们看看，这幅画画得真好，我惊讶于对方的反应，这时另外一个同学又说，老师画的就是不一样，我当时还没来得及回答那是我画的，在我脑子里就先迸出了一股强烈的信号，身上顿时起了一身鸡皮疙瘩，内心一个清晰、自信的声音在深刻地呼唤自己，"你可以的，你可以的。"

为了精进美术功底，几个月后，我从县级高中回到了市里的母校，父亲帮我联系了市里最专业的美术老师，每天晚上给我"加餐"，加上自己的努力，我用了半年的时间，绘画水平已经超过了很多学习多年的美术生。艺考期间，我独自背着画板，山南海北地去参加艺考，考了 11 场，最终竟然拿到了 9 个专业证书。虽然在外人看来，我是一个努力的幸运儿，但只有我自己知道，那次选择对我的意

义。选择大于努力，那是我第一次理解这句话的真正含义。

后来，我顺利地考入了大学，可能是因为不敢辜负这来之不易的结果，我大学四年始终保持着"奔跑"状态。每个假期，为了不浪费时间，我都去北京高校进修和研习，包括平面、品牌、3D、动画和影视等，我还记得当时去北京的绿皮火车非常慢，从山东到北京，足足需要 10 个小时。再后来，我考上了韩国首尔大学设计学院，那一年，被录取的外国人中只有我一个中国人，凭借出色的专业和拼命的努力，成为首尔大学历史上最快毕业的设计学博士。

转眼间，我在互联网行业工作已经 10 多年了，这期间有数不清的挑战，有说不出的委屈，每当遇到"难"时，想想当年那个"开挂"的少年，就特别感谢曾经努力的自己。

遇见更好的自己

遇见自己，成为自己（AIGC）

　　十几年前的一个下午，我站立在韩国首尔大学设计学院研究室门口，静静地等待着。不知道过了多长时间，当我的指导教授从研究室走出来，冲我微笑，并张开双手拥抱我的时候，我知道，我顺利通过了博士毕业论文的答辩。那天下午，我关了手机，一个人静静地走在校园中，看着曾经无数个不眠之夜的图书馆和研究室，看着曾经无数次凌晨去买泡面的便利店，那些地方，不知道陪伴了多少人的青春，如此的美好，如此的眷恋。但那一刻，我知道，是时候说再见了。

• 成为自己

我跟大多数年轻人一样，怀揣着一个梦想，回国进入了职场。当时，国内刚刚开始推广用户体验，大部分设计师依然在做着交互和视觉的事情，也很少有人听说过服务设计。有什么方式，可以让更多人知道用户体验和服务设计的价值呢？一次偶然的机会，我接触到了罗振宇的"罗辑思维"，他每天的 60 秒语音给了我巨大的启发，为什么不能通过微日记和语音的方式，把服务设计思维、观点、心得，以及设计的实践，进行沉淀和分享呢？于是，我和我的微日记开始结缘，我们如同相见恨晚的恋人一般，形影不离，在车站、机场、咖啡厅、阳台，甚至在美国塞班岛的海边咖啡厅、日本大阪酒店的大厅、泰国的网红店、韩国济州岛的海边，都曾留下了我们的足迹。就这样，在写作的过程中，我感觉慢慢地找到了真正的自己。

• 成为我们

渐渐地，设计日记，从一个人的兴趣变成了一种习惯，又变成了一种坚持。直到后来，我得知，有人坐飞机从很远的地方来听我现场的分享，也有人因为看了我的微日记，海外留学时选择了服务设计专业，甚至很多设计高校也把《服务设计微日记》作为学生们的指定参考书目，很多小伙伴也因为认可我的设计观和理念，从而选择加入我的团队。从那个时候，我深刻地感知到，创作已经不再是我一个人的事情了，创作最终变成了我的一份"责任"，这份责任的背后，是很多不想辜负的信任。

与此同时，我和我的团队也在共同成长。新零售时期，我们从 0 到 1 打响了线上线下全域设计的第一场战役，全国 100 多个商圈共振，助力商家全域营销和转化。在新制造时期，我们又肩负起了智能制造的重任，帮助制造行业进行数字化、智能化升级，仅在短短 2 年的时间内，我们就帮助业务实现了国际"灯塔工厂"的目标，成为全球数字化工厂的标杆。在抖音电商时代，我们又以"打

造全球物流体验新标准"为目标，帮助国内抖音和国际 TikTok，快速完成了全球供应链及物流服务的体系化基建，在履约时效和体验质量上实现了全方位的突破。

我和我的团队，我和我的微日记，我们彼此影响，共同成长。

• 成为更多

作为一名设计师，我的理想是什么？我也曾经问过自己，但始终没有答案，毕竟在我成长的过程中，似乎没有人跟我强调过理想的重要性，更不用说如何实现理想。何况，我自己就是一名普通的设计师，充其量就是一个读了博士，还依然愿意在一线干点实事儿的设计师而已。如今的就业和产业环境下，能有一份自己还算喜欢的工作就已经来之不易了，还谈什么理想呢？我偶尔也会这样调侃自己。

庆幸的是，我在大量的阅读中找到了内心的一个声音。直到我读了国防大学战略教研部教授金一南的《为什么是中国》，了解到从古至今落后就要挨打，直到我从《曾国藩》了解到"格局才是一个人成败的第一要素"，直到我从《芯片战争》中看到，当今企业乃至国家之间的明争暗斗，背后的本质都是尖端技术、资源和人才的争夺，直到我看到美国拉拢欧盟共同抵制华为，看到美国为了所谓的国家安全，抵制 TikTok 的时候，在我内心中一直有种"家国情怀"的声音在呼唤我。周恩来总理曾说过"为中华之崛起而读书"，而我也终于意识到，自己的理想是"为服务强国而设计"。

为服务强国而设计，可以作为一个目标或理想吗？坦白说我不知道，毕竟就算是理想，也不是一个人就能完成的，但每次我想到这件事情时，内心都是激动和憧憬的。当然，作为一个成熟的职场人，我知道只有热情和向往是不切实际的，行动和路径才是关键。于是，我拆解了目标，规划了路径：自己先以身作则，把小事做好，再帮助团队把业务做好，从而帮助业务把企业做强，进而助力企业把行业做大，最终促进产业的革新。自己、团队、业务做好了，企业、行

业、产业强大了，国家的竞争力和国人的幸福感不就自然会提升了吗？这不就是作为一个设计师实现"服务强国"理想的路径吗？虽然，这看上去是一个理想的逻辑，但每次想到自己做的事情跟这个理想是关联在一起的，我就会有一种莫名的使命感和自豪感。我想，这是我想成为的样子吧！

本章小结

（1）选择，大于努力。选择后，主动负起责任，即使选择错了，也不会没有意义。

（2）越努力，越幸运。懂的人很多，做到的人很少。

（3）追求极致的关键，不在于"极致"，而在于"追求"。

（4）我们努力的动力，往往开始于了解了自身存在的价值。

（5）一次不经意的"顿悟"，也许就是"开挂"人生的开始。

（6）知道自己想成为的样子，是一件很酷的事情。

　　出版《设计力》，也是我这十几年职业生涯的一个阶段性总结。回想这十几年，我想没有什么比"感恩"更珍贵的了。感恩这个时代，让我有机会投身在数字浪潮中；感恩前辈、同事和朋友，在我的成长过程中给予我无私的帮助和引导；感恩一直陪伴"服务设计茶山"的粉丝们，在那一篇篇设计日记的背后，都离不开你们的鼓励和支持。《设计力》这本书也是我对这份感恩的一点回馈，希望这份微薄之力没有愧对于此。

　　下个十年或更远的未来，我将去哪里、做什么，坦白说我自己也不知道，也不太想知道。非常喜欢《阿甘正传》中的那句话，"人生就像一盒各式各样的巧克力，你永远也不知道下一颗将会是什么味道。"

　　《设计力》中的内容，很多是基于我个人的经验和观点来写的，有偏颇之处，还望大家给予指正。这本书是我在工作之余，利用周末、假期等碎片时间创作完成的，由于时间和精力有限，有些内容无法非常体系化地呈现，也希望大家能够理解。关于《设计力》，如果您有任何想法、意见或建议，可以随时在"服务设计茶山"公众号中与我互通。

　　在这本书一开始"写在前面"的文字中，我就提到过：女儿 Liya 第一次和 AI 共同完成了一幅作品，我答应她要把它放在书里。当时，她给 AI 录入的神秘"咒语"是：A house made of sweet，很欣慰，这是女儿发自内心的一个美好心愿。真心希望女儿在成长的道路中，永远不会忘记，这个"甜蜜温馨的家"是她最温暖

的港湾、最坚实的后盾。谢谢你来到我的生命中，谢谢你健康快乐地成长，爸爸永远爱你。

在此，也将最美好的祝愿送给所有看到这幅作品的人。

8 岁女儿的第一幅 AIGC 作品：A house made of sweets.（AIGC）